技工院校"十四五"规划数字媒体技术应用专业系列教材
中等职业技术学校"十四五"规划艺术设计专业系列教材

数字媒体艺术形态构成

戴晓杏　曾　勇　余晓敏　陈筱可　主　编
阙乐旻　刘雪艳　汪　静　杜振嘉　副主编
　　　　　　　　　　　谢子缘　参　编

华中科技大学出版社
http://press.hust.edu.cn
中国·武汉

内容简介

数字媒体艺术形态构成是数字媒体设计领域的重要组成部分。本教材聚焦于形态构成与数字媒体艺术,深入探讨形态构成在数字媒体艺术中的关键作用。本教材讲解数字媒体艺术的定义与构成、发展历程,并强调形态构成的重要性;介绍形态构成的基础;探索平面、三维及综合形态构成设计;同时,探讨创新思维在广告设计、UI设计等领域的应用,并分析企业品牌形象塑造的行业案例。此外,本教材还突出展示了数字媒体艺术形态构成在传统文化传承领域的运用,这也是本次教材编写的亮点。

本教材理论内容丰富,通过对大量优秀案例的剖析与阐释,助力学生形成对形态构成和表现的系统认知。本教材重视理论与实践的结合,每一个项目都有具体实践任务,能够协助学生更好地把握形态构成的关键知识点和技能点,并形成系统的形态结构设计能力。

图书在版编目(CIP)数据

数字媒体艺术形态构成 / 戴晓杏等主编 . -- 武汉:华中科技大学出版社,2025.3. -- ISBN 978-7-5772-1708-6

Ⅰ . J06-39

中国国家版本馆 CIP 数据核字第 2025JS0709 号

数字媒体艺术形态构成

Shuzi Meiti Yishu Xingtai Goucheng

戴晓杏　曾勇　余晓敏　陈筱可　主编

策划编辑:金　紫

责任编辑:易文凯

装帧设计:金　金

责任校对:刘小雨

责任监印:朱　玢

出版发行:华中科技大学出版社(中国·武汉)　　　电　话:(027)81321913

　　　　　武汉市东湖新技术开发区华工科技园　　　邮　编:430223

录　　排:天津清格印象文化传播有限公司

印　　刷:武汉科源印刷设计有限公司

开　　本:889mm×1194mm　1/16

印　　张:9.5

字　　数:247 千字

版　　次:2025 年 3 月第 1 版第 1 次印刷

定　　价:59.80 元

本书若有印装质量问题,请向出版社营销中心调换

全国免费服务热线 400-6679-118 竭诚为您服务

版权所有　侵权必究

技工院校"十四五"规划数字媒体技术应用专业系列教材
中等职业技术学校"十四五"规划艺术设计专业系列教材
编写委员会名单

● 编写委员会主任委员

文健（广州城建职业学院科研副院长）
劳小芙（广东省城市技师学院文化艺术学院副院长）
苏学涛（山东技师学院文化传媒专业部主任）
钟春琛（中山市技师学院计算机应用系教学副主任）
王博（广州市工贸技师学院文化创意产业系副主任）
许浩（宁波第二技师学院教务处主任）
曾维佳（广州市轻工技师学院平面设计专业学科带头人）
余辉天（四川菌王国科技发展集团有限公司游戏部总经理）

● 编委会委员

戴晓杏、曾勇、余晓敏、陈筱可、刘雪艳、汪静、杜振嘉、孙楚杰、阙乐旻、孙广平、何莲娣、高翠红、邓全颖、谢洁玉、李佳俊、欧阳达、雷静怡、覃浩洋、冀俊杰、邝耀明、李谋超、许小欣、黄剑琴、王鹤、林颖、姜秀坤、黄紫瑜、皮皓、傅程姝、周黎、陈智盖、苏俊毅、彭小虎、潘泳贤、朱春、唐兴家、闵雅赳、周根静、刘芊宇、刘筠烨、李亚琳、胡文凯、何淦、胡蓝予、朱良、杨洪亮、龚芷月、黄嘉莹、吴立炜、张丹、岳修能、黄金美、邓梓艺、付宇菲、陈珊、梁爽、齐潇潇、林倚廷、陈燕燕、刘孚林、林国慧、王鸿书、孙铭徽、林妙芝、李丽雯、范斌、熊浩、孙渭、胡玥、张文忠、吴滨、唐文财、谢文政、周正、周哲君、谢爱莲、黄晓鹏、杨桃、甘学智、边珮、许浩、郭咏、吕春兰、梁艳丹、沈振凯、罗翊夏、曾维佳、梁露茜、林秀琼、姜兵、曾琦、汤琳、张婷、冯晶、梁立彬、张家宝、季俊杰、李巧、杨洪亮、杨静、李亚玲、康弘玉、骆艳敏、牛宏光、何磊、陈升远、刘荟敏、伍潇滢、杨嘉慧、熊春静、银丁山、鲁敬平、余晓敏、吴晓鸿、庾瑜、练丽红、朱峰、尹伟荣、桓小红、张燕瑞、马殷睿、刘咏欣、李海英、潘红彩、刘媛、罗志帆、向师、吕露、甘兹富、曾森林、潘文迪、姜智琳、陈凌梅、陈志宏、冯洁、陈玥冰、苏俊毅、杨力、皮添翼、汤虹蓉、甘学智、邢新哲、徐丽彤、冯婉琳、王蓦颖、朱江、谭贵波、陈筱可、曹树声、谢子缘

● 总主编

文健，教授，高级工艺美术师，国家一级建筑装饰设计师。全国优秀教师，2008年、2009年和2010年连续三年获评广东省技术能手。2015年被广东省人力资源和社会保障厅认定为首批广东省室内设计技能大师，2019年被广东省教育厅认定为建筑装饰设计技能大师。中山大学客座教授，华南理工大学客座教授，广州大学建筑设计研究院室内设计研究中心客座教授。出版艺术设计类专业教材180余本，其中11本获评国家级规划教材。拥有自主知识产权的专利技术130项。主持省级品牌专业建设、省级实训基地建设、省级教学团队建设3项。获广东省教学成果奖一等奖1项，国家级教学成果奖二等奖1项。

● 合作编写单位

（1）合作编写院校

- 广东省城市技师学院
- 山东技师学院
- 中山市技师学院
- 广州市工贸技师学院
- 广东省轻工业技师学院
- 广州市轻工技师学院
- 江苏省常州技师学院
- 惠州市技师学院
- 佛山市技师学院
- 广州市公用事业技师学院
- 广东省技师学院
- 宁波第二技师学院
- 台山市敬修职业技术学校
- 广东省国防科技技师学院
- 广东省华立技师学院
- 广东花城工商高级技工学校
- 广东岭南现代技师学院
- 阳江技师学院
- 广东省粤东技师学院
- 东莞市技师学院
- 江门市新会技师学院
- 台山市技工学校
- 肇庆市技师学院
- 河源技师学院
- 广州市蓝天高级技工学校
- 茂名市交通高级技工学校
- 广东省交通运输技师学院
- 广州城建高级技工学校
- 清远市技师学院
- 梅州市技师学院
- 茂名市高级技工学校
- 汕头技师学院
- 珠海市技师学院

（2）合作编写企业

- 广州市赢彩彩印有限公司
- 广州市壹管念广告有限公司
- 广州市璐鸣展览策划有限责任公司
- 广州波错展览设计有限公司
- 广州市风雅颂广告有限公司
- 广州质本建筑工程有限公司
- 广州市金洋广告有限公司
- 深圳市千千广告有限公司
- 广东飞墨文化传播有限公司
- 北京迪生数字娱乐科技股份有限公司
- 广州易动文化传播有限公司
- 广州云图动漫设计有限公司
- 广东原创动力文化传播有限公司
- 佛山市印艺广告有限公司
- 广州道恩广告摄影有限公司
- 佛山市正和凯歌品牌设计有限公司
- 广州泽西传媒科技有限公司
- Master 广州市熳大师艺术摄影有限公司
- 广州猫柒柒摄影工作室
- 四川菌王国科技发展集团有限公司

序 言

技工教育和中职中专教育是中国职业技术教育的重要组成部分，主要承担培养高技能产业工人和技术工人的任务。"中国制造2025"战略逐步实施，而建设一支高素质的技能人才队伍是实现战略目标的必备条件。如今，随着国家对职业教育越来越重视，技工院校和中职中专院校的办学水平和办学条件已经得到很大的改善，进一步提高技工院校和中职中专院校的教学水平，提升学生的职业技能，培育工匠精神，已成为技工院校和中职中专院校的共识。高水平专业教材建设无疑是技工院校和中职中专院校发展教育特色的重要抓手。

本套规划教材以国家职业标准为依据，以培养综合职业能力为目标，以典型工作任务为载体，以学生为中心，根据典型工作任务和工作过程设计教材的项目和学习任务。同时，按照学生自主学习的要求进行教材内容的设计，实现理论教学与实践教学合一、能力培养与工作岗位对接合一、实习实训与顶岗工作合一。

本套规划教材的特色如下：在编写体例上与技工院校倡导的教学设计项目化、任务化，课程设计教实一体化，工作任务典型化，知识和技能要求具体化等要求紧密结合；以任务引领实践为课程设计思想，以典型工作任务和职业活动为主线设计教材结构，以职业能力培养为核心，以理论教学与技能操作融会贯通为抓手；在理论讲解环节做到简洁实用、深入浅出，在实践操作训练环节以学生为主体，创设工作情境，强化教学互动，让实训的方式、方法和步骤清晰，可操作性强。

本套规划教材由全国40余所技工院校和中职中专院校数字媒体技术应用专业的90余名教学一线骨干教师与20余家数字媒体设计公司和游戏设计公司一线设计师联合编写。校企双方的编写团队紧密合作，取长补短，建言献策，让本套规划教材更加贴近专业岗位的技能需求，也让本套规划教材的质量得到了充分的保证。衷心希望本套规划教材能够为我国职业教育的改革与发展贡献力量。

技工院校"十四五"规划数字媒体技术应用专业系列教材
中等职业技术学校"十四五"规划艺术设计专业系列教材

总主编

教授/高级技师 文健

2024年12月

前言

数字媒体艺术形态构成如同一座桥梁，将人类的想象力与现代科技紧密相连。它超出了屏幕绘图的范畴，成为表达思想、传递情感、解决问题的利器。在广告宣传中吸引目光，在影视作品中营造奇幻的氛围，在游戏设计中构建逼真世界，在网页设计中打造友好界面，形态构成都发挥着重要作用。而今，数字媒体更助力数字博物馆展现传统文化魅力，让古老文明焕发生机。本教材旨在带领读者领略数字媒体艺术的无限可能，探索其与传统文化结合的奥秘。

本教材以国家职业标准为依据，以综合职业能力培养为目标，以典型工作任务为载体，以学生为中心，根据典型工作任务和工作过程设计教材的项目和学习任务。本教材力求做到理论体系求真务实，教材编写体例实用有效，体现新技术、新工艺和新规范。同时，本教材将岗位中的典型工作任务进行解析与提炼，注重关键技能的培养和训练，并将其融入教学设计，应用于课堂理论教学和实践教学，达到教材引领教学和指导教学的目的。

本教材深入探讨形态构成在数字媒体艺术中的关键作用。项目一讲解数字媒体艺术的定义与构成、发展历程，并强调形态构成的重要性。项目二介绍形态构成的基础，涵盖形态构成的基本概念、元素、原则、规律及基本练习。项目三探索平面、三维及综合形态构成设计。项目四探讨创新思维在广告设计、UI 设计等领域的应用，并分析企业品牌形象塑造的行业案例。项目五赏析经典作品并进行行业项目案例分析。整体编排注重理论与实践相结合，提升教材的实用性和前沿性。

本教材的编写得益于众多优秀教师的通力合作，包括广东省城市技师学院的戴晓杏、曾勇、刘雪艳老师，广东省轻工业技师学院的余晓敏、阙乐旻、杜振嘉老师，广东岭南现代技师学院的陈筱可老师，广州市工贸技师学院的汪静老师，以及广东建设职业技术学院的谢子缘老师。

本教材融入了这些数字媒体艺术专业优秀教师的丰富教学经验，旨在帮助技工院校的数字媒体艺术专业学子提升数字媒体艺术形态构成的能力。由于编者水平有限，本教材可能存在一些不足之处，敬请读者批评指正。

戴晓杏

2024 年 10 月 1 日

课时安排（建议课时 72）

项目	课程内容	课时	
项目一 数字媒体艺术概述	学习任务一　数字媒体艺术的定义与构成	2	6
	学习任务二　数字媒体艺术的发展历程	2	
	学习任务三　形态构成在数字媒体艺术中的作用	2	
项目二 数字媒体艺术形态构成基础	学习任务一　形态构成的基本概念与元素	4	12
	学习任务二　形态构成的原则与规律	4	
	学习任务三　形态构成的基本练习	4	
项目三 数字媒体艺术形态构成设计	学习任务一　数字媒体平面形态构成设计	8	24
	学习任务二　数字媒体三维形态构成设计	8	
	学习任务三　数字媒体综合形态构成设计	8	
项目四 数字媒体艺术形态构成的创新与应用	学习任务一　创新思维在形态构成中的应用	6	18
	学习任务二　形态构成在广告设计、UI设计等领域的应用	6	
	学习任务三　形态构成在企业品牌形象塑造中的应用	6	
项目五 数字媒体艺术作品赏析	学习任务一　经典数字媒体艺术作品赏析	4	12
	学习任务二　行业项目案例分析	4	
	学习任务三　优秀数字媒体艺术作品展示与点评	4	

目 录

项目一　数字媒体艺术概述

学习任务一　数字媒体艺术的定义与构成002

学习任务二　数字媒体艺术的发展历程005

学习任务三　形态构成在数字媒体艺术中的应用011

项目二　数字媒体艺术形态构成基础

学习任务一　形态构成的基本概念与元素020

学习任务二　形态构成的原则与规律026

学习任务三　形态构成的基本练习036

项目三　数字媒体艺术形态构成设计

学习任务一　数字媒体平面形态构成设计048

学习任务二　数字媒体三维形态构成设计058

学习任务三　数字媒体综合形态构成设计072

项目四　数字媒体艺术形态构成的创新与应用

学习任务一　创新思维在形态构成中的应用080

学习任务二　形态构成在广告设计、UI 设计等领域的应用 ..088

学习任务三　形态构成在企业品牌形象塑造中的应用100

项目五　数字媒体艺术作品赏析

学习任务一　经典数字媒体艺术作品赏析112

学习任务二　行业项目案例分析120

学习任务三　优秀数字媒体艺术作品展示与点评136

项目一
数字媒体艺术概述

学习任务一　数字媒体艺术的定义与构成
学习任务二　数字媒体艺术的发展历程
学习任务三　形态构成在数字媒体艺术中的应用

学习任务一 数字媒体艺术的定义与构成

教学目标

（1）专业能力：能够清晰地阐述数字媒体艺术的定义与构成；能够熟练运用数字设计软件创作图形、色彩、空间等构成作品，能够熟练运用数字工具进行创意表达。

（2）社会能力：能够与他人有效沟通，协同工作，共同解决问题；了解数字媒体艺术行业的最新动态和发展趋势，为未来职业生涯发展做好准备。

（3）方法能力：具备独立查找、筛选、整合数字媒体艺术相关学习资源的能力，能够持续更新知识结构；能够批判性地分析数字媒体艺术作品，提出改进意见，促进个人及团队创作水平的提升；面对数字媒体艺术创作中的实际问题，能够运用所学知识和技能，提出并实施有效的解决方案。

学习目标

（1）知识目标：理解数字媒体艺术的定义，掌握数字媒体艺术的构成。

（2）技能目标：能够熟练运用数字设计软件（如 Photoshop、Illustrator、Sketch 等）创作图形、色彩、空间等构成作品；掌握数字媒体艺术作品的布局设计、色彩搭配、细节处理等技巧，提升作品的视觉吸引力和艺术感染力；能够在数字媒体艺术的基础上，结合特定主题或需求，进行创意构思和方案设计，实现创意与技术的完美结合。

（3）素质目标：培养学生的审美情趣和艺术修养，提升学生对数字媒体艺术作品的鉴赏能力和批判性思维能力；强化学生的创新意识和实践能力，鼓励学生在数字媒体艺术领域不断探索和尝试新的表现手法和创作思路。

教学建议

1. 教师活动

（1）通过 PPT、视频等多媒体教学手段，系统讲解数字媒体艺术的定义、构成等内容，帮助学生建立全面的知识体系。

（2）选取具有代表性的数字媒体艺术作品进行分析，引导学生分析作品的构成元素、表现手法、艺术特色等，加深学生对数字媒体艺术原理的理解。

（3）组织学生进行小组讨论或全班交流，分享各自对数字媒体艺术的理解、创作经验或遇到的问题，促进思维的碰撞和灵感的激发。

2. 学生活动

（1）预习相关理论知识，课后复习巩固，形成完整的知识体系。

（2）实践练习：根据教师布置的任务，学生独立完成数字媒体艺术作品的创作实践，包括图形设计、色彩搭配、空间布局等环节的练习。

（3）作品展示与互评：组织学生进行作品展示和互评活动，通过展示自己的作品并听取他人的意见和建议，发现自己的不足并不断改进。

（4）反思总结：要求学生撰写学习或创作心得，总结在数字媒体艺术学习过程中的收获和体会，为今后的学习提供借鉴和参考。

一、学习问题导入

同学们好!在之前的学习中你们听说过数字媒体艺术吗?你们觉得它的基本概念是什么?你们在日常生活中接触过哪些数字媒体艺术作品或形式?

二、学习任务讲解

1. 数字媒体艺术的定义

数字媒体艺术是一个发展中的概念,要理解数字媒体艺术的概念,首先要对数字媒体的概念进行界定。

数字媒体(digital media,DM)是信息内容数字化与信息载体数字化的统一,它的发展离不开计算机与互联网等技术的支撑。如图1-1和图1-2所示为数字媒体艺术作品示例。

数字媒体艺术(digital media art,DMA)不是单指某一种传统艺术,而是指基于计算机数字平台创作出来的多种媒体艺术样式。它是基于计算机数字平台的艺术,以计算机和互联网技术为支撑,提升了艺术的表现力,给艺术创作带来了无限可能。数字媒体艺术采用统一的数字工具、技术语言,灵活运用各种数字传播载体,无限复制,广泛传播,成为数字媒体技术、艺术表现和大众传播特性高度融合的新兴艺术领域。总的来说,由于人们对数字媒体艺术的技术特点和传播优势缺乏深入理解,当前理论界对数字媒体艺术概念的界定还比较模糊,这对我国数字媒体艺术的发展带来了不利影响。如图1-3和图1-4所示为结合数字媒体技术的作品示例。

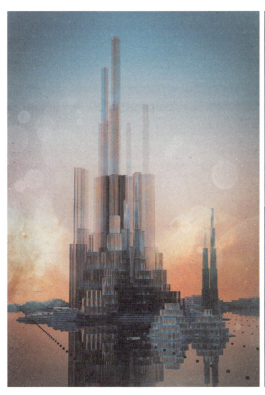

图1-1 迈克·温克尔曼数字媒体艺术作品1

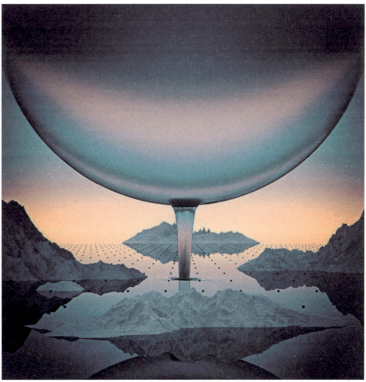

图1-2 迈克·温克尔曼数字媒体艺术作品2

图1-3　结合数字媒体技术的海报设计1

图1-4　结合数字媒体技术的海报设计2

2. 数字媒体艺术的构成

　　数字媒体艺术从学科角度来看属于典型的综合、交叉、发展中学科。数字媒体艺术与多个学科门类之间存在着或深或浅的关系。首先，数字媒体艺术由数字媒体技术支撑，包括电脑技术和网络技术，它们是数字媒体艺术的强大后盾。其次，数字媒体艺术是艺术的融合，它像个大熔炉，把绘画、影视、音乐、动画等多种艺术形式都融合在一起，创造出全新的艺术形式。最后，数字媒体艺术是交叉学科，它不仅借鉴了新闻学、传播学的知识，还运用了心理学、社会学的理论，让这些学科的基础知识为数字媒体艺术增添更多色彩。总之，数字媒体艺术就是技术与艺术相结合、多学科融合的综合艺术表现形式。

三、学习任务小结

　　通过本次课程的学习，同学们初步了解了数字媒体艺术的基本定义和构成。同学们在学习数字媒体艺术时，应具备创意思维能力和一定的艺术审美能力，同时要有自主学习能力和批判性思维能力，能够不断更新自己的知识结构并提升自己的创作水平。

四、课后作业

　　撰写一篇关于"数字媒体艺术在网页设计中的应用"的短文，要求结合具体案例进行分析，阐述数字媒体艺术在网页设计中的作用和重要性。

数字媒体艺术的发展历程

教学目标

（1）专业能力：能理解数字媒体艺术的发展历程，能清晰地阐述从早期数字媒体艺术萌芽至今的主要发展阶段及标志性事件；能分析数字媒体艺术趋势，具备识别并分析当前数字媒体艺术发展趋势的能力。

（2）社会能力：能积极参与小组讨论，有效沟通，培养团队协作精神；能探讨数字媒体艺术的社会影响，培养社会责任感和批判性思维，关注技术应用中的伦理问题。

（3）方法能力：具备信息搜集与处理能力，能利用互联网、图书馆等资源搜集整理与数字媒体艺术发展相关的资料，并进行有效分析。

学习目标

（1）知识目标：理解数字媒体艺术的发展历程及重要里程碑；了解当前数字媒体艺术的主要流派、风格及代表作品；了解数字媒体艺术发展对社会文化、经济生活的影响。

（2）技能目标：掌握数字媒体艺术作品中的技术运用和艺术表达的方法，掌握数字媒体艺术项目的策划与执行流程。

（3）素质目标：培养学生的审美情趣和艺术鉴赏能力，增强学生对新技术、新文化的敏感度和适应能力，提升学生的创新思维和批判性思维能力。

教学建议

1. 教师活动

（1）导入新课：教师通过展示一系列具有代表性的数字媒体艺术作品，激发学生兴趣，引出数字媒体艺术发展的主题。教师通过展示前期收集的关于数字媒体发展史的相关图片，帮助学生梳理数字媒体艺术发展脉络。

（2）案例分析：选取几个典型案例，深入分析其技术特点、艺术风格及社会影响，引导学生思考。

（3）小组讨论：组织学生分组讨论数字媒体艺术的未来发展趋势，鼓励学生提出个人见解和创意。

（4）思政融入：在讲解过程中融入思政元素，引导学生思考数字媒体艺术发展对人民生活品质的提升作用，介绍数字媒体艺术在传统文化中的应用，探讨技术伦理、文化自信等话题，引导学生树立正确的价值观。

2. 学生活动

（1）观看与思考：认真观看教师展示的多媒体资料，积极思考并记录自己的疑问和想法。

（2）笔记记录：详细记录教师讲授的关键知识点和案例分析的重点内容。

（3）小组讨论：积极参与小组讨论，与组员分享自己的观点，倾听并尊重他人的意见。

（4）实践操作：在教师指导下，尝试使用数字媒体创作工具进行基础操作练习。

（5）反思总结：课程结束后，撰写学习心得，总结自己在本次课程中的收获与不足。

一、学习问题导入

同学们好!你们认为数字媒体艺术在未来会有怎样的发展?你们有没有想过自己创作一幅数字媒体艺术作品?你们想创作什么?

二、学习任务讲解

数字媒体艺术的起源可追溯至 20 世纪 50 年代,彼时计算机技术刚刚涉及艺术创作。随着计算机图形学、数字图像处理及网络技术的不断进步,该艺术形态由实验性迈向成熟。20 世纪 90 年代,互联网与数字设备的普及更推动了数字媒体艺术在全球的蓬勃兴起。数字媒体艺术的发展历程如下。

(1) 20 世纪 50 至 60 年代。

这一时期是数字媒体艺术的萌芽期,出现了计算机图形学和计算机动画技术。1952 年,美国爱荷华数学家兼艺术家本·拉波斯基首创了名为《电子抽象》的黑白计算机图像,他使用受控制的电子束射向示波器 CRT(cathode ray tube,阴极射线管)的荧光屏,产生了各种数学曲线,并且使用高速胶片机将获取的图像拍摄下来,创作了世界上第一幅计算机"艺术"作品,如图 1-5 所示。

图 1-5 世界上第一幅计算机"艺术"作品

白南准（Nam June Paik）被誉为视频与录像艺术的鼻祖，1965年他创作出电视机装置"磁电视"（见图1-6），开启了模拟电子视频艺术的创作里程。后来的录像艺术由磁带介质转向数字化，虚拟合成技术也得到了很大的提高，逐渐打破了录像介质"录"的边界和概念。

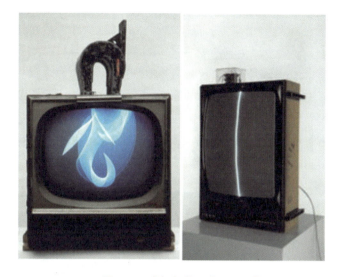

图1-6 电视机装置"磁电视"

（2）20世纪70年代。

这一时期是数字媒体艺术的发展期，计算机图形学和计算机动画技术进一步发展，并出现了交互式计算机艺术。约翰·惠特尼（John Whiteney）在1975年创作了作品《置换》（Peimutations）（见图1-7），在1968年创作了作品《阿拉伯花园》（Arabesque）（见图1-8）。

图1-7 约翰·惠特尼的作品《置换》

图1-8 约翰·惠特尼的作品《阿拉伯花园》

（3）20世纪80年代。

这一时期是数字媒体艺术的成熟期，计算机图形学和计算机动画技术被广泛应用，并出现了虚拟现实技术。在20世纪80年代末出现了许多优秀的计算机绘画作品和计算机艺术插图。1985年，Commodore公司推出世界上第一台多媒体计算机系统Amiga时，波普艺术家安迪·沃霍尔（Andy Warhol）创建了一个著名的数字艺术作品——黛比·哈利（Debbie Harry）的照片（见图1-9），该照片是用摄像机进行单色拍摄，然后通过计算机图形程序ProPaint进行数字化处理，最后利用洪水填充法来添加颜色而得到的。安迪·沃霍尔创作了许多开创性的数字艺术作品。

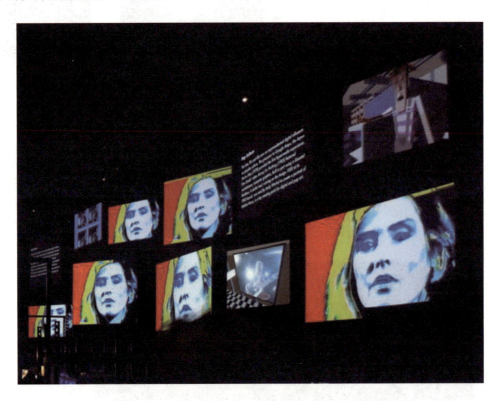

图1-9　黛比·哈利的照片

（4）20世纪90年代。

这一时期是数字媒体艺术的繁荣期，计算机图形学和计算机动画技术飞速发展，并出现了网络技术。数字艺术家和艺术史专家罗曼·维斯托（Roman Verostko）将毛笔固定到绘图仪上，设计了世界上第一幅由软件驱动的"毛笔"绘画作品，如图1-10所示。

（5）21世纪初。

这一时期是数字媒体艺术的多元化发展期，各种数字媒体艺术形式百花齐放，还出现了移动媒体的表现形式。数字艺术家托马斯·F.法卡斯（Tomas F.Farkas）于2003年创作了多维几何空间的"视错觉"计算机艺术作品（见图1-11），马克思·卡赞泽（Max Kazemzadeh）创作了手机网络互动作品《美好愿望》（见图1-12）。这一时期也是数字媒体艺术的智能化发展期，人工智能、大数据和虚拟现实技术被广泛应用，沉浸式体验也被推广。如图1-13所示为丝路数博云上策展学员作品。

图 1-10　罗曼·维斯托的"毛笔"绘画作品

图 1-11　多维几何空间的"视错觉"计算机艺术作品

图 1-12　《美好愿望》

图 1-13　丝路数博云上策展学员作品

（6）AI（artificial intelligence，人工智能）+XR（extended reality，扩展现实）技术开启的数字文创3.0时代。

XR技术的应用将数字文创推入了内容和体验并重的3.0时代，虚实互动的创新玩法赋予了文创产品无限的生命活力，满足了这个时代求新求变的消费需求，也将带来更大的文化传播价值。

《妙顶金龙——彩画之美》是故宫出版社发布的"我在故宫修文物"系列数字产品的首款作品，该作品基于商汤数字猫平台，创新地将AI+AR（augmented reality，增强现实）技术应用于国宝修缮场景，通过虚实结合的互动方式，让体验者置身于1：1还原的故宫养心殿数字空间"紫禁妙境"元宇宙中，如图1-14和图1-15所示。

随着计算机技术和AI技术的持续革新，数字媒体艺术也迎来了广阔的发展前景。未来，它或将更强调个性与定制，精准满足多元观众需求。同时，人工智能与机器学习技术的融合，将促使创作过程智能化，增强艺术作品的创新性与互动性。总之，数字媒体艺术作为创新活力之源，不仅促进了艺术发展，也丰富了生活体验，未来将在艺术创作与传播中扮演更重要的角色。

图1-14 《妙顶金龙——彩画之美》1

图1-15 《妙顶金龙——彩画之美》2

三、学习任务小结

通过本次课程的学习，同学们全面了解了数字媒体艺术的发展历程，以及各个重要历史时期的代表性作品，为后续的数字媒体艺术创作打下了坚实的理论基础。课后，大家要多收集关于数字媒体艺术发展历程的资料，并制作PPT进行分享。

四、课后作业

分析数字媒体艺术在不同时代（如互联网初期、移动互联网时代）的特点与变化，通过具体例子简要说明两个时代的数字媒体艺术在形式、内容和互动方式上的主要变化，体现技术进步的影响。

学习任务三 形态构成在数字媒体艺术中的应用

教学目标

（1）专业能力：能够理解形态构成的基本原理并清晰阐述形态构成在数字媒体艺术中的基本概念和重要性；掌握形态构成的应用技巧，能够识别并应用形态构成元素（如形状、色彩、纹理等）进行数字媒体艺术作品创作。

（2）社会能力：具备一定的团队协作能力，能够清晰地向他人介绍自己的创作理念和形态构成在作品中的体现。

（3）方法能力：能通过查阅资料、观看教程等方式，自主学习形态构成在数字媒体艺术中的新知识和新技术。

学习目标

（1）知识目标：了解形态构成的基本概念及其在数字媒体艺术中的作用；掌握形态构成的基本元素在数字媒体艺术中的表现形式；理解形态构成法则在数字媒体艺术作品中的应用方式。

（2）技能目标：能够运用形态构成原理分析数字媒体艺术作品，掌握形态构成元素在数字媒体艺术创作软件中的操作方法，完成一项基于形态构成原理的数字媒体艺术作品创作。

（3）素质目标：培养学生的审美能力和创新思维；增强学生的艺术感知力和表现力；提升学生的自信心和成就感，激发学生对数字媒体艺术的兴趣和热爱。

教学建议

1. 教师活动

（1）通过展示优秀的数字媒体艺术作品，引导学生观察并分析作品中的形态构成元素，激发学生兴趣。

（2）详细阐述形态构成的基本原理、元素和法则，结合实例进行说明，确保学生理解透彻。示范操作：在数字媒体艺术创作软件中演示形态构成元素的操作方法，如形状绘制、色彩调整、纹理添加等。

（3）将学生分成小组，讨论形态构成在特定数字媒体艺术作品中的应用案例，鼓励学生提出自己的见解。

2. 学生活动

（1）积极参与课堂讨论，认真听讲并记录形态构成的相关知识。

（2）参加小组讨论，与小组成员共同分析形态构成在数字媒体艺术作品中的应用案例，提出自己的见解。

一、学习问题导入

同学们好!不知道大家平时在看手机或电脑时,有没有注意到里面呈现的数字媒体艺术作品,比如购物APP、动画、游戏的界面?这些界面里的形状和图案是怎么组合的?这些组合会让数字媒体艺术作品看起来有什么不同?

二、学习任务讲解

数字媒体艺术设计作为一种新颖的艺术设计形式,具有强烈的视觉效果和丰富的美学元素,能给人带来唯美且直观的视觉感受,将所载内容更好地传递给受众,切实满足受众精神文化需要。

1. 形态构成元素在数字媒体艺术中的表现形式

(1)形状:在数字媒体艺术中,形状可以通过矢量图形或位图图像来表现。设计师可以运用各种形状来构建作品的视觉框架和层次结构。

(2)色彩:色彩是数字媒体艺术中不可或缺的元素之一。设计师运用色彩可以传达作品的情感氛围和主题思想。在数字媒体艺术中,设计师可以通过调色板、渐变、滤镜等方式来实现丰富的视觉效果。

(3)纹理:纹理是物体表面的一种视觉特征,它可以增强作品的真实感和质感。在数字媒体艺术中,设计师可以通过图像素材、滤镜或程序化生成等方式来添加纹理。

2. 形态构成在数字媒体艺术中的应用领域

(1)视觉设计。

在视觉设计中,形态构成是构建作品的基础。设计师通过数字媒体技术和软件工具,将各种形态元素进行组合、排列和变化,创作出具有视觉冲击力和美感的作品。这些作品可以是海报、广告、插图等,也可以是网站、APP等数字产品的界面。如图 1-16 所示为视觉设计作品示例。

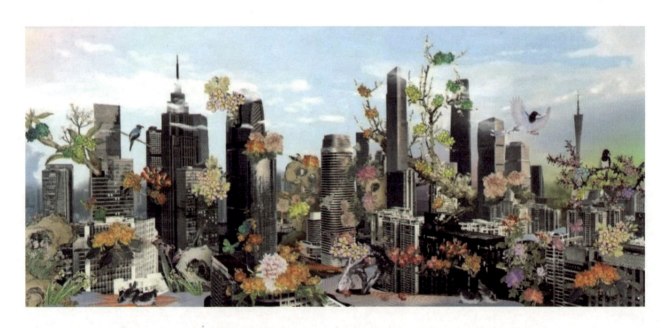

图 1-16 《在地新生》展项《奇遇》——传统岭南花鸟与广州天际线的结合场景

（2）动画与游戏。

动画与游戏是数字媒体艺术中最具代表性的领域之一。在这个领域中，形态构成的应用尤为重要。艺术家们需要设计出各种角色、场景和道具的形态，并通过动画技术使其动起来。同时，游戏设计师还需要考虑玩家与游戏世界的互动方式，通过形态构成来创造更加真实和有趣的游戏场景。如图1-17所示为游戏作品示例。

图1-17 《在地新生》展项《奇遇》——游戏场景

（3）VR（virtual reality，虚拟现实）与AR。

在VR与AR等新技术领域中，形态构成的应用更是发挥了巨大的作用。设计师可以利用这些技术构建出逼真的虚拟环境和场景，并通过形态构成来丰富和完善这些环境。同时，他们还可以利用交互性特征，让用户在虚拟世界中与作品进行互动，给用户更加沉浸式的体验。如图1-18～图1-20所示为VR和AR作品示例。

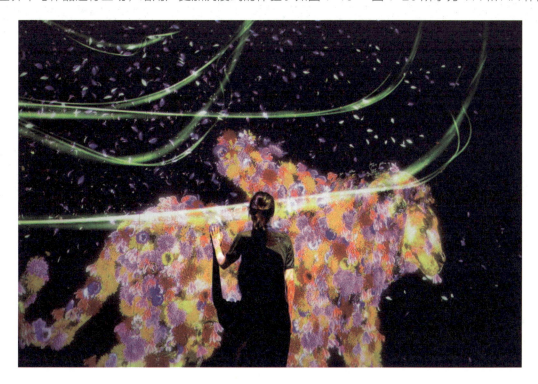

图1-18 数字艺术博物馆的艺术作品1

图 1-19 数字艺术博物馆的艺术作品 2

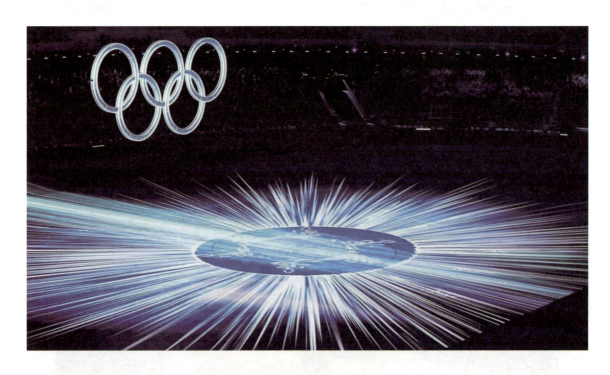

图 1-20 2022 年冬奥会开幕式

（4）数字艺术装置。

数字艺术装置是一种结合了数字媒体技术和传统艺术的创新艺术形式。在这些装置中，形态构成扮演着至关重要的角色。设计师可以利用数字媒体技术和材料来创造出各种形态独特的装置作品，并通过灯光、声音等元素的配合来营造出独特的氛围。这些作品不仅具有观赏性，还具有一定的交互性。如图 1-21 ~ 图 1-24 所示为数字艺术装置作品示例。

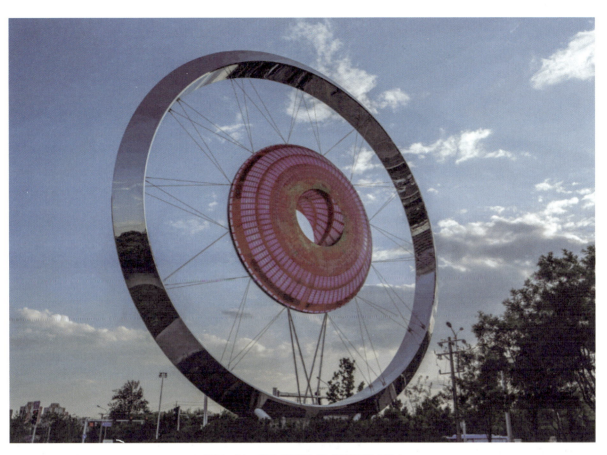

图1-21 胡泉纯创作的《炫彩望京》1

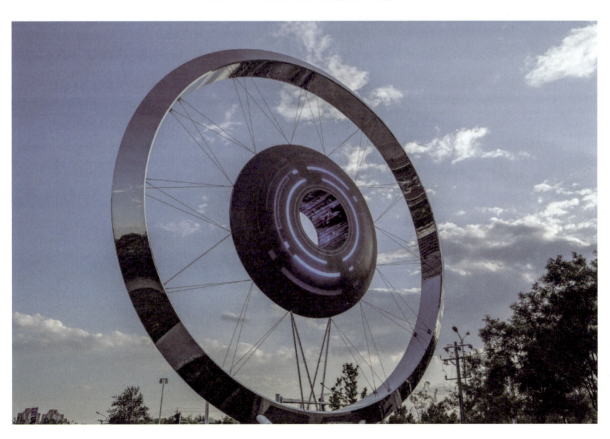

图1-22 胡泉纯创作的《炫彩望京》2

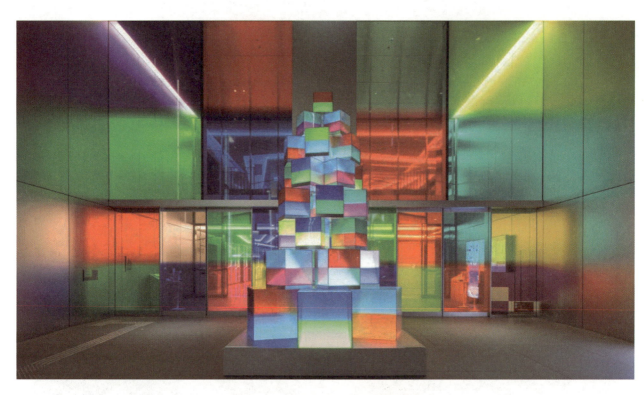

图1-23 韦德创作的《圣诞树装置》

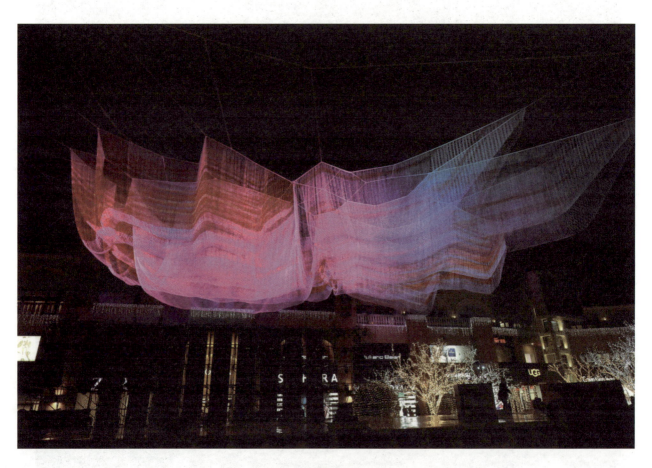

图1-24 珍妮特·艾克曼创作的《纤维装置艺术》

（5）文化创意产业。

数字媒体艺术与文化创意产业相结合，可以丰富文化创意的表现形式，将虚拟与现实进行有机结合，可创造出虚实相生的空间环境，这在展厅、博物馆的空间设计中应用广泛。如图1-25～图1-27所示为数字媒体艺术在文化创意产业领域的应用示例。

（6）数字舞台。

数字舞台是数字媒体技术在舞台设计领域的一大应用。舞台艺术是一种光影、色彩、音乐相结合的综合性艺术，对后台的控制力有很高的要求。数字媒体技术应用于舞台设计中，可以将三维立体空间技术、数字化音频技术、数字化网络技术综合运用，使得后台的控制更加灵活自由，能够带给观众更加丰富、沉浸的体验。如图1-28所示为数字舞台的应用示例。

综上所述，形态构成在数字媒体艺术中的应用是广泛而深入的。它不仅是艺术创作的重要基础，也是技术与艺术融合的典范。随着数字媒体技术的不断发展和创新，形态构成在数字媒体艺术中的应用也将不断拓展和深化。

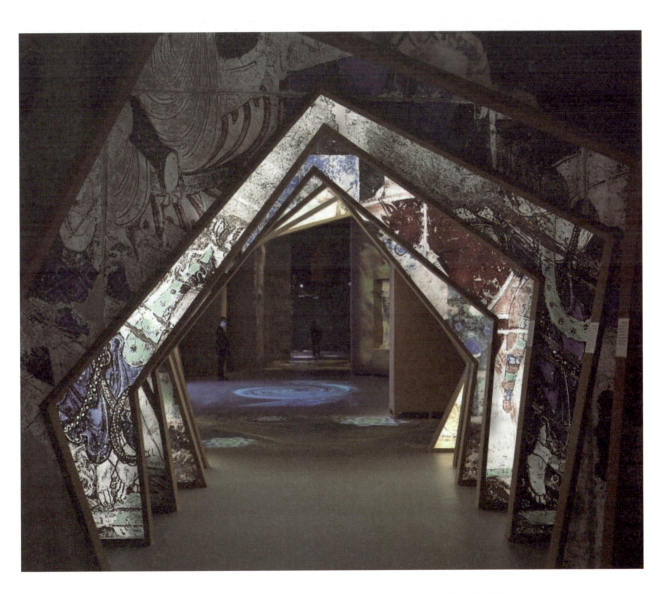

图1-25　中国国家博物馆《华彩万象——石窟艺术沉浸体验》展览

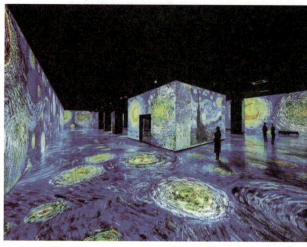
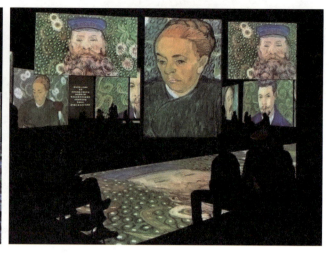

图1-26 北京杜威中心"梵高再现"沉浸式艺术展1　　图1-27 北京杜威中心"梵高再现"沉浸式艺术展2

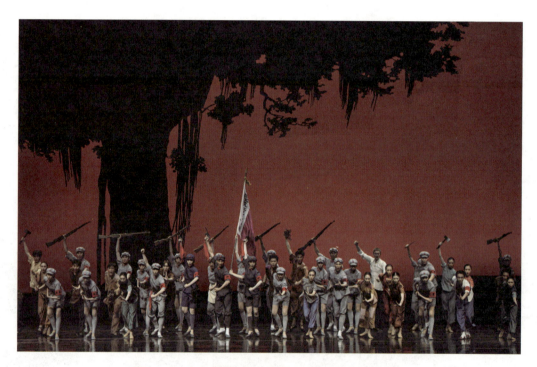

图1-28 中央芭蕾舞团在新疆人民会堂演出的舞台照

三、学习任务小结

在本次课程中,我们了解了形态构成在数字媒体艺术中的应用领域。本次课程采用理论讲解和图片分析相结合的方式,介绍了各领域数字媒体艺术的应用方式。希望同学们在今后的学习和创作中能够继续运用所学知识,不断提升自己在数字媒体艺术设计领域的艺术素养和创作能力。

四、课后作业

选择3个你认为形态构成运用得很好的数字媒体艺术作品进行分析,分别阐述作品中形态构成元素的应用和法则的体现。

项目二
数字媒体艺术形态构成基础

学习任务一　形态构成的基本概念与元素
学习任务二　形态构成的原则与规律
学习任务三　形态构成的基本练习

学习任务一 形态构成的基本概念与元素

教学目标

（1）专业能力：能够认识形态构成的基本概念及其在数字媒体艺术中的应用；能够分析数字媒体艺术作品中的形态构成元素，识别并解释其艺术效果和设计意图。

（2）社会能力：具备团队合作精神和沟通能力，能够组织小组讨论并进行作品展示与评价；激发学生对数字媒体艺术形态构成的探索兴趣，鼓励学生个性化表达。

（3）方法能力：能利用网络资源、教材等自主学习形态构成的相关知识，培养自我学习的能力；通过实践练习，培养运用形态构成原理解决实际问题的能力。

学习目标

（1）知识目标：掌握形态构成的基本概念，包括形态、空间、色彩、质感等元素的定义和特性；了解形态构成在数字媒体艺术中的重要作用和表现形式。

（2）技能目标：能够运用形态构成的基本原理进行简单的数字媒体艺术作品设计；能够使用相关软件工具（如 Photoshop、Illustrator 等）进行形态构成元素的编辑和处理或使用绘画工具进行形态构成基础创作。

（3）素质目标：培养审美能力和艺术鉴赏力，提升对数字媒体艺术作品的感知和理解能力；增强创新意识和实践能力，积极在数字媒体艺术领域进行探索和尝试。

教学建议

1. 教师活动

（1）展示优秀的数字媒体艺术作品，引导学生观察并分析作品中的形态构成元素，激发学生的学习兴趣。

（2）详细讲解形态构成的基本概念、元素及其在数字媒体艺术中的应用，结合具体实例进行详细说明。

（3）组织学生分组讨论形态构成在数字媒体艺术中的具体应用案例，鼓励学生发表自己的观点和看法。

2. 学生活动

（1）认真观察教师展示的数字媒体艺术作品，尝试分析作品中的形态构成元素。

（2）认真听讲并做好笔记，记录形态构成的基本概念、元素及其应用方法。

（3）积极参与小组讨论活动，分享自己的观点和看法，与同学共同探讨形态构成在数字媒体艺术中的应用。对本节课的学习内容进行总结反思，思考自己在形态构成方面的不足之处并寻求改进方法。

一、学习问题导入

同学们好！本次课讲解形态构成的基本概念与元素。生活中的形态无处不在，同学们能列举出 3 种你认为最具代表性的自然形态和人造形态吗？这些形态是如何通过不同的元素组合而成的？

二、学习任务讲解

1. 构成的含义

构成是一个近代造型概念，《现代汉语词典》将其解释为"形成"和"造成"，也就是包括自然的创造和人为的创造。而在现代艺术设计领域，广义上，构成的意思与"造型"相同，狭义上，构成是"组合"的意思，即从造型元素中抽出那些纯粹的形态元素来加以研究。

2. 形态的概念与特性

形态作为物体外在形状与特征的总和，是数字媒体艺术中不可或缺的基本元素。它超越了简单的几何轮廓，融入了丰富的视觉与情感信息。在数字媒体艺术的语境下，形态具有以下几个显著特性。

（1）多样性：形态千变万化，从自然界的万物到抽象的艺术构想，每一种形态都是独一无二的。这种多样性为艺术创作提供了丰富的素材，使艺术家能够随心所欲地表达自我。

（2）可塑性：与传统媒介相比，数字媒体赋予了形态前所未有的可塑性。艺术家可以轻松地对形态进行调整、变形，甚至创造出全新的形态，以满足创作需求。如图 2-1 和图 2-2 所示为形态可塑性的示例。

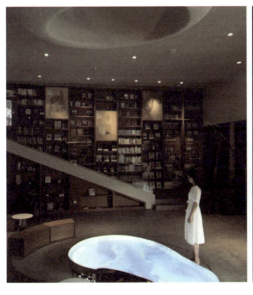

图 2-1　互动影像装置《映》1

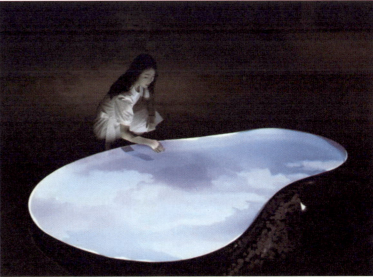

图 2-2　互动影像装置《映》2

（3）表现性：形态不仅仅是视觉上的呈现，更是情感与思想的载体。通过形态的选择与组合，艺术家能够传达出深层的情感和主题思想，与参观者建立密切的联系。如图 2-3 所示为形态表现性的示例。

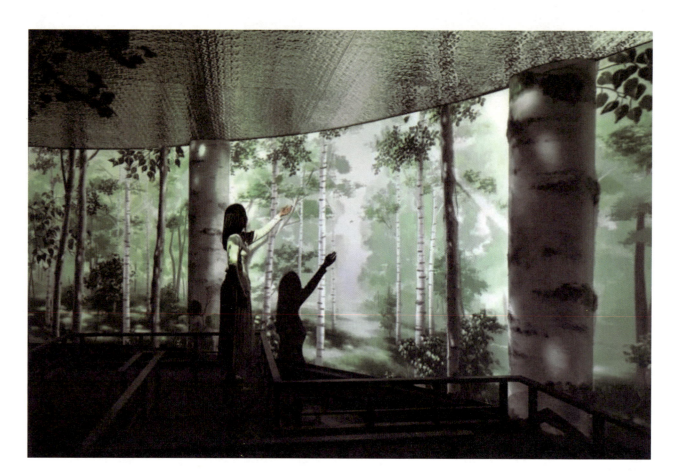

图 2-3 朦胧森林

3. 形态构成的关键元素

在形态构成的过程中，几个关键元素起着至关重要的作用，它们共同构成了数字媒体艺术作品的视觉基础。

（1）点、线、面：作为形态构成的基本单位，点、线、面在数字媒体艺术中具有广泛的应用。点可以表示位置、焦点或进行强调；线能引导视线、划分空间或表达运动；面则通过形状、大小、排列等方式，创造出丰富的视觉效果。

①点：在数字媒体艺术中，点不仅是几何意义上的小点，还可以是画面中任何能够被视为点的元素，如图标、按钮、文字等。点的主要作用是聚焦视线，吸引观众的注意力，并能在视觉上起到均衡画面的作用。

②线：线是由无数个点连接而成的，具有长度和方向性。在数字媒体艺术中，线可以表现为图形的轮廓、文字的排列、色彩的边界等。线的主要作用是引导观众的视线流动，增强画面的节奏感和韵律感，同时也能划分画面空间，形成不同的视觉区域。

③面：面是由无数条线组成的，具有长度、宽度和一定的面积。在数字媒体艺术中，面可以表现为背景、色块、图形等。面的主要作用是承载信息，突出主体，营造画面的整体氛围和基调。

如图 2-4 和图 2-5 所示为应用了点、线、面元素的作品示例。

图 2-4　萩原卓哉的平面设计作品 1　　　　图 2-5　萩原卓哉的平面设计作品 2

（2）色彩：色彩是形态构成中不可或缺的元素之一。它不仅能够增强形态的视觉冲击力，还能通过冷暖、明暗、对比等手法，营造出特定的情感氛围和视觉效果。色彩是形态构成的必要元素，宇宙间除无形的空气外，其余各种有形的东西都存在色彩元素。光的物理性质取决于振幅与波长两个因素，振幅决定了光的强弱，波长则用来区别色彩的特征与种类。如图 2-6 所示为应用了色彩元素的作品示例。

图 2-6　迈克·温克尔曼数字媒体艺术作品 3

（3）质感：在数字媒体艺术中，质感虽然是一种虚拟的存在，但通过图像处理技术，可以模拟出逼真的材质特性，这种质感的呈现能够增强作品的真实感和立体感。如图2-7和图2-8所示为应用了质感元素的作品示例。

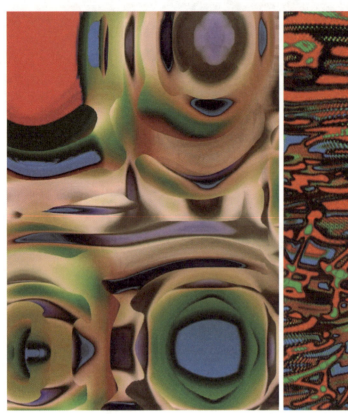

图2-7　萩原卓哉的平面设计作品3　　　　图2-8　萩原卓哉的平面设计作品4

（4）空间：空间是形态存在的场所，也是作品布局和构图的重要元素。在数字媒体艺术中，艺术家可以通过透视、层次、虚实等手法，创造出具有深度和广度的空间效果，使作品更具视觉张力和表现力。如图2-9和图2-10所示为应用了空间元素的作品示例。

图2-9　迈克·温克尔曼数字媒体艺术作品4　　　　图2-10　形态构成数字媒体艺术作品

三、学习任务小结

本次课程主要介绍了数字媒体艺术中形态构成的基本概念与元素（包括点、线、面、色彩、质感和空间等元素）。通过学习这些内容，同学们基本掌握了形态构成的基本原理和技巧，为后续的数字媒体艺术作品设计打下了坚实的基础。

四、课后作业

（1）基础形态收集：在日常生活中，寻找并收集至少 5 种不同类型的自然形态和人造形态，可以是照片、实物或手绘草图，确保每种形态都能清晰展示其特点。

（2）形态分析：对于收集的每种形态，写下简短的描述，分析它们是由哪些基本形态元素构成的，以及这些元素是如何组合在一起形成整体形态的。

（3）提交形式：作业应以实体或照片形式提交。

（4）提交内容：形态收集和分析的记录本或打印出来的照片 / 草图集；形态创意组合的作品，可以是手绘作品、剪纸作品或拼贴作品等。

形态构成的原则与规律

教学目标

（1）专业能力：掌握形态构成的原则与规律，能运用这些原则和规律进行有效的形态构成设计。

（2）社会能力：能在团队中高效地完成形态构成设计的任务，在团队中具备合作精神、沟通能力和协调能力。

（3）方法能力：能赏析优秀作品并提炼手法，通过案例分析和实践，锻炼学生的创新能力和解决问题的能力。

学习目标

（1）知识目标：理解形态构成的原则与规律，如对称与均衡、比例与尺度、节奏与韵律等。

（2）技能目标：能够运用形态构成的原则与规律进行设计，创作出具有美感和协调性的作品。

（3）素质目标：能够准确分析形态构成的原则与规律，清晰表述形态构成的思路与创意，展现专业素养和良好的沟通能力。

教学建议

1. 教师活动

（1）挑选具有代表性、能体现形态构成原则与规律的作品，讲解其背后的故事和文化内涵，传递优秀的创作理念和文化价值，组织学生进行实践，指导学生运用原则与规律进行设计。

（2）积极与学生互动，鼓励学生提问与分享，培养学生独立思考和解决问题的能力。

（3）将思政教育融入课堂教学，引导学生发掘中华传统艺术中的典型元素和符号，并应用到自己设计的形态构成设计图中。

2. 学生活动

（1）选取关于形态构成的原则与规律的优秀学生作业进行点评，学生分组进行现场展示和讲解，训练学生的语言表达能力和沟通协调能力。

（2）积极参与课堂讨论和互动，积极进行实践操作，尝试运用原则与规律进行创作。

一、学习问题导入

同学们好！在数字媒体艺术中，形态构成是非常重要的部分。它就像是搭建房子的基石，决定了我们作品的结构和美感。那么，什么是形态构成的原则与规律呢？形态构成的原则与规律可以帮助我们更好地组织和安排各种元素，使它们形成一个和谐、统一的整体，就像一首优美的乐曲，需要有节奏、旋律和和声的完美配合一样。接下来，我们将详细了解这些原则与规律，让我们的创作更加精彩。

二、学习任务讲解

形态构成是艺术设计领域中的一个重要概念，它可以将不同的形态元素按照一定的原则与规律组合成新的单元，以创造出具有美感和功能性的设计作品。在设计实践中，形态构成遵循一定的原则与规律，这些原则与规律有助于指导设计师设计出既美观又符合功能需求的作品。

形态构成还涉及色彩、质感和空间等其他设计元素。色彩不仅能够影响人的情感和心理，还能够改变形态的视觉效果，如色彩的对比和渐变可以增强形态的立体感和深度。质感是指材料的表面特性，如光滑、粗糙、柔软或坚硬，它能够影响人对形态的触觉和视觉。空间是指形态元素在三维空间中的布局和排列，它决定了设计的动态性和流动性。设计师需要综合考虑这些元素，通过创新和实验，探索形态构成的可能性，以设计出具有独特个性和时代感的作品。

1. 形态构成的基本原则

（1）对称与均衡：对称是指物体或图形在中心轴两侧或中心点四周的形状、大小、色彩等保持一致或相似，给人以稳定和谐的感觉；均衡则是指通过变换位置、调整空间、改变面积等方式，在视觉上达到平衡。如图 2-11 和图 2-12 所示为运用了对称与均衡原则的作品示例。

图 2-11　形态构成——对称原则　　　　图 2-12　形态构成——均衡原则

（2）对比与调和：对比是将性质相反的元素组合在一起，如直线与曲线、大与小等，形成鲜明对比；调和则是将这些对比元素进行协调，使整体看起来和谐统一。如图2-13和图2-14所示为运用了对比与调和原则的作品示例。

图 2-13 形态构成——对比原则

图 2-14 形态构成——调和原则

（3）节奏与韵律：节奏是指元素按照一定的规律重复出现，给人以动感；韵律是在节奏的基础上，加入变化和起伏，使作品更加富有美感。如图2-15和图2-16所示为运用了节奏与韵律原则的作品示例。

图2-15　形态构成——节奏原则

图2-16　形态构成——韵律原则

（4）变化与统一：变化是指在设计中引入不同的元素和形式，增加趣味性和多样性；统一则是保持整体的一致性和和谐感，使各个元素相互呼应，形成整体视觉统一。如图2-17和图2-18所示为运用了变化与统一原则的作品示例。

图2-17　形态构成——变化原则

图2-18　形态构成——统一原则

（5）比例与尺度：比例是指图形或物体各部分之间的大小关系，合适的比例可以使作品更加和谐美观；尺度是指图形或物体的大小与实际物体或环境的关系，要根据实际情况选择合适的尺度。如图2-19和图2-20所示为运用了比例与尺度原则的作品示例。

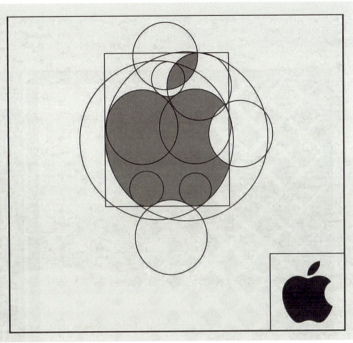

图 2-19　形态构成——比例原则

图 2-20　形态构成——尺度原则

2. 形态构成的基本规律

（1）重复与渐变：重复构成是指在设计作品中将一个或多个元素（形状、颜色、纹理等）连续运用两次或以上，以创造出统一性和强调效果；渐变构成是指在设计作品中将一个或多个元素按照一定的规律逐渐变化，如大小、颜色、形状、方向等。渐变可以是平滑的，也可以是阶梯式的，这种变化可以创造出柔和的过渡效果。重复相同的元素可以增强统一性和节奏感，而渐变则可以使画面更加流畅和自然。如图2-21所示为运用了重复与渐变规律的作品示例。

图2-21　形态构成——重复与渐变规律

（2）发射与聚集：发射构成是一种以一个或多个中心点向外扩散或向内集中的构成方式，它通常包含重复和渐变的形式，具有强烈的动感和节奏感；聚集构成则是指视觉元素向一个或多个点、线、区域集中的构成方式，它通常用于创造视觉上的焦点和中心，可以是点的聚集、线的聚集或自由聚集。发射可以使画面具有扩张感和动感，而聚集则可以使画面更加集中和有焦点。如图2-22所示为运用了发射与聚集规律的作品示例。

图2-22　形态构成——发射与聚集规律

（3）特异与对比：特异构成是一种在规律性的基本形态中有意引入变化，使某个或某些元素与整体形成对比，从而突出这些元素的构成方法；对比构成则是将两个或多个相互对立的元素放在一起，通过它们之间的差异来增强视觉效果。对比可以是颜色、形状、大小、纹理、方向等属性的对比。对比的运用可以使设计中的主题更加鲜明，也有助于信息的传递和视觉层次的构建。特异可以打破常规，吸引观众的注意力，而对比则可以突出元素之间的差异。如图2-23所示为运用了特异与对比规律的作品示例。

图2-23　形态构成——特异与对比规律

（4）空间与层次：空间是指物体所占据的区域，或者物体与物体之间的间隙，在艺术和设计中，空间不仅仅是一个物理概念，它还包括视觉空间，即通过视觉元素创造的感知上的深度、宽度和高度；层次是指在空间中不同元素之间的相对重要性或顺序，在视觉设计中，层次结构帮助观众理解信息的优先级，引导他们的视线流动。合理运用空间与层次可以使画面更加立体和丰富。如图2-24所示为运用了空间与层次规律的作品示例。

图 2-24　形态构成——空间与层次规律

三、学习任务小结

通过本次课程的学习,同学们初步了解了形态构成的基本原则与规律,并进行了应用练习。希望同学们能够在今后的数字媒体艺术作品创作中灵活运用这些原则与规律,创作出更加优秀的作品。

四、课后作业

(1)观察身边的事物,找出体现形态构成原则与规律的例子,并拍照记录。

(2)运用形态构成的原则与规律,创作一幅自己的作品,可以是绘画、设计图等。

学习任务三 形态构成的基本练习

教学目标

（1）知识能力：掌握数字媒体艺术形态构成的基本练习方法和步骤，能够熟练运用相关方法创作具有艺术美感的数字媒体艺术作品。

（2）技能能力：能够在团队项目中有效沟通，协作完成数字媒体艺术形态构成的创作任务，具备创新思维和审美能力。

（3）素质能力：能够赏析优秀作品并提炼手法，通过案例分析和实践，锻炼学生的创新能力和解决问题的能力，培养学生的观察力、想象力和创造力，提高其审美水平。

学习目标

（1）知识目标：理解数字媒体艺术形态构成的基本元素、原则及表现手法。

（2）技能目标：能够运用形态构成的基本元素进行设计，创作出具有美感的作品。

（3）素质目标：能够准确分析数字媒体艺术作品的形态构成特点，清晰表达创作思路与意图，展现专业素养和良好的艺术修养。

教学建议

1. 教师活动

（1）收集并展示数字媒体艺术形态构成的优秀作品，分析其形态构成特点与艺术表现手法，提升学生的审美素养，激发学生的创作灵感。

（2）结合具体案例进行剖析，帮助学生理解并掌握相关知识。组织课堂讨论与分享，鼓励学生提出自己的见解和创意，培养学生的独立思考和创新能力。

（3）将思政教育融入课堂教学，引导学生提取中华传统艺术中的典型元素和符号，并应用到自己的形态构成设计作品中。

2. 学生活动

（1）分组进行形态构成作品赏析与实践，通过实际操作加深理解，提高创作技能。

（2）参与教师组织的实操训练，掌握形态构成的基本操作与方法，为创作打下基础。

一、学习问题导入

同学们好！在之前的学习中，我们了解了形态构成的原则与规律，下面我们将通过一系列基础练习来提升我们的技能。这些练习包括点、线、面的基本应用，以及它们在空间中的组合与变化。我们会探索如何通过重复、渐变、对比、特异、发射和聚集等手法，创造出具有视觉冲击力和美感的设计作品。通过这些练习，我们不仅能够加深对形态构成理论的理解，还能够培养出敏锐的观察力和创新思维。这些基础技能的磨炼，对于我们未来在数字媒体艺术设计领域的深入学习和实践，将是一笔宝贵的财富。

二、学习任务讲解

1. 形态构成基本元素

（1）点：作为最基本的形态构成元素，点在空间中具有明确的位置和形态特征。

功能描述：点可以起到聚焦、装饰等作用。

特点：点的大小、形状、颜色等都会影响其视觉效果。

练习方法：可以通过排列、组合点来形成不同的图案和节奏。

如图 2-25 和图 2-26 所示为点的应用设计作品示例。

图 2-25　形态构成——点的应用设计 1

图 2-26 形态构成——点的应用设计 2

（2）线：线由点移动形成，具有方向性、长度和宽度。

功能描述：线可以引导视线、划分空间、表现动态等。

特点：线的粗细、长短、曲直、方向等都会传递不同的情感和营造不同的氛围。

练习方法：尝试用不同的线条进行组合和变化，创造出各种形式的构图。

如图 2-27 ～ 图 2-29 所示为线的应用设计作品示例。

（3）面：面是线的移动轨迹或封闭的空间区域。面的形状、大小、位置等变化会对作品的整体构成和视觉效果产生重要影响。

功能描述：面可以给人稳定、充实的感觉，同时也可以通过分割和组合来创造出丰富的空间层次。

特点：面的形状、大小、颜色等会影响其视觉重量和表现力。

练习方法：运用不同形状的面进行组合，注意面与面之间的关系。

如图 2-30 和图 2-31 所示为面的应用设计作品示例。

图 2-27 形态构成——线的应用设计 1

图 2-28 形态构成——线的应用设计 2

图2-29 形态构成——线的应用设计3

图2-30 形态构成——面的应用设计1

图 2-31 形态构成——面的应用设计 2

（4）色彩：色彩是形态构成不可或缺的元素之一。通过色彩的对比、调和、渐变等手法，可以营造出丰富的视觉层次和表达丰富的情感。

功能描述：色彩可以传达情感、营造氛围。

特点：色彩的色相、明度、纯度等属性的变化会带给人不同的视觉感受。

练习方法：学习色彩的搭配和调和，尝试用色彩来表达特定的情感和主题。

如图 2-32 和图 2-33 所示为色彩的应用设计作品示例。

（5）空间：空间是形态构成中虚拟或实际存在的区域。运用透视、重叠、虚实等手法，可以创造出具有立体感和深度的视觉效果。

功能描述：空间是三维空间中的形态，它可以给人真实、立体的感觉。

特点：空间的体积、质感、光影等都会影响其视觉效果。

练习方法：通过对物体的观察和理解，尝试用各种材料来构建空间的形态。

如图 2-34 和图 2-35 所示为空间的应用设计作品示例。

图2-32 形态构成——色彩的应用设计1

图2-33 形态构成——色彩的应用设计2

图 2-34　形态构成——空间的应用设计 1

图 2-35　形态构成——空间的应用设计 2

2. 重复构成基本练习

（1）重复构成：重复构成是指用一个基本的元素在一定的形式下重复排列，排列的方向和疏密会产生一种秩序的美感。重复构成的形式有：单一基本形的重复构成和复合基本形的重复构成。

①单一基本形的重复构成：在同一画面内使用一种图形作为基本形，在此基础上将其进行空间距离的反复排列，如图2-36所示。

②复合基本形的重复构成：在同一画面内使用两种或两种以上的图形作为基本形，在此基础上将其进行反复排列，如图2-37所示。

（2）重复的排列方法：①形象的重复，保持基本形形状一样，改变色彩、方向；②大小的重复，保持大小相同，改变形状、色彩、方向；③方向的重复；④位置的重复；⑤中心的重复。

（3）练习方法。

①确定重复元素：选择要在设计中重复的元素，如形状、颜色或纹理。

②设计骨骼：创建骨骼框架，确定元素重复的规律和位置。

③应用元素：在骨骼框架内应用选定的元素，确保它们按照既定规律重复。

④调整与优化：根据设计需求调整元素的大小、颜色或方向，优化重复效果。

3. 生活中应用案例

形态构成在日常生活中随处可见，同学们要善于观察，发现生活中的美。形态构成在生活中的应用案例如图2-38～图2-40所示。

图2-36 形态构成——单一基本形重复构成

图 2-37 形态构成——复合基本形重复构成

图 2-38 形态构成在生活中的应用案例 1

图 2-39 形态构成在生活中的应用案例 2

图 2-40 形态构成在生活中的应用案例 3

三、学习任务小结

通过本次课程的学习和对图片资料的分析，我们对形态构成的基本元素和重复构成有了更深入的了解。在练习过程中，我们要注重观察、思考和创新，不断尝试新的方法和技巧，提高自己的形态构成能力。希望同学们能够不断深入地学习，创作出更多优秀的作品。

四、课后作业

选择一个日常生活中的物品，分析其形态构成的元素和原则。利用点、线、面等基本元素，运用重复构成原理和方法，设计一个简单的图案或标志。尝试将重复构成理论应用于设计中，创作一个视觉效果强烈的艺术作品。

项目三
数字媒体艺术形态构成设计

学习任务一　数字媒体平面形态构成设计
学习任务二　数字媒体三维形态构成设计
学习任务三　数字媒体综合形态构成设计

数字媒体平面形态构成设计

教学目标

（1）专业能力：能够认识点、线、面等形态构成元素；能够绘制二维平面形态构成设计图，精准地运用不同元素进行布局和组合，创作出平面设计作品。

（2）社会能力：具备出色的口头表述能力，能够将复杂的设计要点以清晰、简洁且生动的语言传达给他人，同时具备时间管理能力，保证作品质量。

（3）方法能力：能够时刻关注日常生活中数字媒体的平面构成形态，以敏锐的洞察力去发现身边各种设计中所蕴含的数字媒体平面形态构成元素；理解设计师如何巧妙地运用这些元素来传达信息、塑造风格和营造空间感等，持续拓宽自己的视野，丰富素材库。

学习目标

（1）知识目标：掌握平面形态构成设计要领，运用二维平面形态构成设计的绘制方法，通过对不同元素的巧妙安排，创作出具有节奏感、韵律感和视觉冲击力的平面设计作品。

（2）技能目标：能够从中国传统图案和符号中提炼出平面形态构成元素和符号，将传统文化与现代设计理念相结合；在传承和弘扬中国传统文化的同时，为数字媒体平面设计注入独特的文化魅力和艺术价值，打造具有民族特色和时代感的优秀作品。

（3）素质目标：能够大胆、清晰地讲解自己的平面形态构成设计作品，激发对数字媒体平面形态构成设计的兴趣，培养创新意识和创造力；具备团队协作能力和一定的语言表达能力，提升自己的综合能力。

教学建议

1. 教师活动

（1）教师通过展示平面形态构成设计图片，提高学生对平面形态构成的直观认识；同时，运用多媒体课件、教学视频等多种教学手段，讲授平面形态构成的学习要点，指导学生绘制平面形态构成设计图，精准地运用不同元素进行布局和组合，创造出平面设计作品。

（2）将思政教育融入课堂教学，引导学生发掘中国传统图案和符号中运用的平面形态构成元素和符号，将其与现代设计理念相结合，应用到自己的设计作品中。

（3）收集数字媒体平面形态构成应用于平面设计、文创设计的优秀案例，深入剖析点的聚焦、线的引导与节奏、面的稳定与氛围营造等在不同设计领域的具体表现形式。

2. 学生活动

（1）发掘中国传统图案和符号中运用的平面形态构成元素和符号，精准地运用不同元素进行布局和组合，打造具有民族特色和时代感的优秀作品。

（2）分组进行平面形态构成作业的现场展示和讲解，训练语言表达能力和沟通协调能力。

一、学习问题导入

同学们好!本次课讲解数字媒体平面形态构成设计。在数字媒体的领域中,平面形态构成设计具有独特的魅力和重要性。它如同一个神奇的魔法盒,能够通过组合各种元素和形式,创造出令人惊叹的视觉效果。丰富的色彩、多样的图形,以及精妙的布局,都可以在这个设计世界中发挥出巨大的创造力。无论是充满活力的、简约的、奇幻的元素,还是富有科技感的、复古的元素,通过合理的构成设计,都可以从不同的层面传达出特定的情感和信息。

在数字媒体的环境中进行平面形态构成设计的另一个优势是不必受限于传统的设计材料和工艺,只要运用合适的软件和工具,就能够实现无限的创意可能,只要构思巧妙,就能获得理想的设计效果。接下来,就让我们一起走进数字媒体平面形态构成设计的世界,开启创作之旅吧!

二、学习任务讲解

我们在日常生活中,会频繁接触各式各样的形态,使用各种类型的"形",如树叶、花卉、果实、建筑、电线、立交桥、泼洒的水迹等。我们接触的形态主要分为两类:一是自然形态,如图3-1所示;二是偶然形态。这两种形态都是可以看见的,被称为现实形态。此外,还有一种形态,它代表各种各样的共同规律与共同性质,适用于任何性质的形态,此形态被称为抽象形态,它并不代表任何具象事物。

数字媒体平面形态构成设计是指在数字环境下,运用点、线、面、色彩、纹理等基本元素,遵循对称与均衡、重复与渐变、对比与调和等构成法则,通过创意构思和专业设计软件,创造出具有视觉冲击力、传达特定情感和信息的设计作品。

数字媒体平面形态构成设计融合了传统平面设计的理念与数字媒体技术的优势,能够实现更加丰富多样的表现形式和创意效果。在数字媒体时代,平面形态构成设计不再局限于纸质媒介,还广泛应用于标志设计、产品设计、数字广告、影视海报等众多领域,为用户带来了独特的视觉体验,同时也满足了不同场景下的信息传达和审美需求。

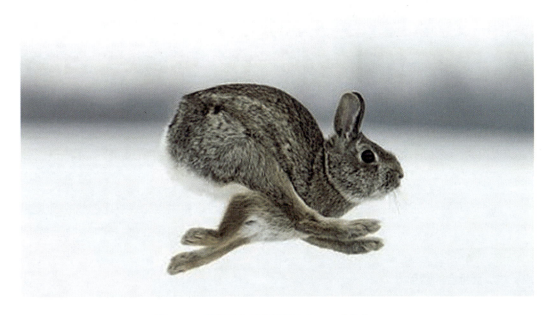

图 3-1 现实形态(自然形态)——"兔"

1. 数字媒体平面形态构成设计中点、线、面的运用

数字媒体平面形态构成设计中点、线、面的运用极为广泛，众多作品通过对造型基本元素点、线、面的组合，或者借助多种抽象形态的不同构成方法来进行创作设计。

（1）点的运用。

从视觉传达角度来看，点的形态单纯简洁，具备饱满充实、柔软、流动、轻快、灵巧等特点。点是构成图形的最基本单位，通过对不同形状、大小、数量、颜色、质感的点进行组合、排列，可形成具有特殊含义和视觉冲击力的图形，如图3-2和图3-3所示。

图3-2 "点"的变化

图3-3 "点"的排列组合

（2）线的运用。

线具有极为丰富的表现力，在设计中，根据所要表达的创意和内涵，线可以纵横、曲折排列形成不同的视觉符号，根据表现目的，线在形式上可以自由变化，形成风格化、质感化的图形，如图3-4所示。

（3）面的运用。

在设计中，面可以是整体的块面，可以是由线围成的形状，还可以是由点和线群化形成的视觉集合。通过改变面的大小、形状、位置以及方向，设计曲直、明暗、黑白、重叠、分离等变化，能够让面产生丰富的视觉效果，进而增强视觉表达力。

（4）点、线、面组合的运用。

在设计中，点、线、面不仅各自具有独特的视觉表现力，还可以按照构成法则将其中的两种或者两种以上元素进行综合运用，如图3-5和图3-6所示。

图 3-4 "线"的视觉感受

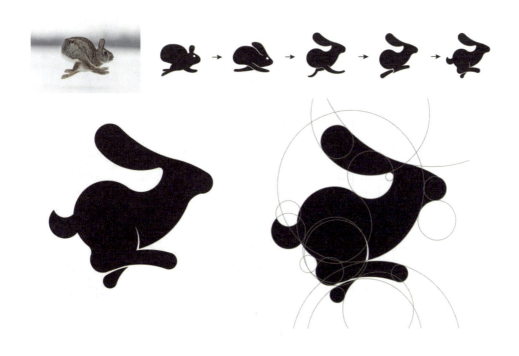

图 3-5 "兔"形态设计(余晓敏作)

图 3-6 "兔"平面形态点、线、面设计

① 知识拓展。十二生肖，又叫属相，是十二地支的形象化代表，包括子（鼠）、丑（牛）、寅（虎）、卯（兔）、辰（龙）、巳（蛇）、午（马）、未（羊）、申（猴）、酉（鸡）、戌（狗）、亥（猪）。

十二生肖的起源与动物崇拜有关，据湖北云梦睡虎地和甘肃天水放马滩出土的秦简可知，先秦时期即有比较完整的生肖系统。最早记载与现代相同的十二生肖的传世文献是东汉王充的《论衡》。

生肖是具有悠久历史的民俗文化符号，历代留下了大量描绘生肖形象的诗歌、春联、绘画、书画和民间工艺作品。除中国外，世界多国在春节期间发行生肖邮票，以此来表达对中国新年的祝福，如图3-7和图3-8所示。

② 拓展练习。选择十二生肖中的某一个生肖，以它为原型基础进行"新"形态设计，并对所绘制的图形分别使用点、线、面进行设计。（参考用时：2课时）

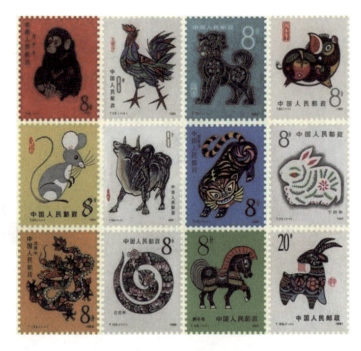

图 3-7 十二生肖邮票设计1

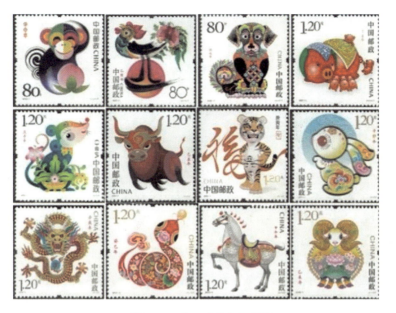

图 3-8　十二生肖邮票设计 2

2. 数字媒体平面形态构成设计中表现手法的运用

（1）形式美法则中的手法。

运用形式美法则中的对称、均衡、重复、渐变、发射等表现手法，可以使图形给人视觉的规整感和形式美感的同时，强调特有的视觉感受。

①运用对称手法可以使人在视觉心理上产生一种庄重、安宁的感觉，而运用均衡手法可以使图形活泼而不失优雅，如图 3-9 和图 3-10 所示。

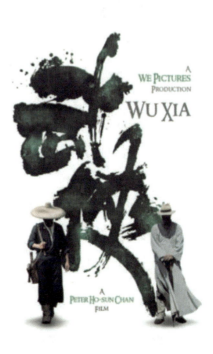

图 3-9　《恭贺新禧》年画　　　　图 3-10　色影《武侠》海报

②运用重复手法可以给版面带来秩序感和节奏感，强化版面中的某一要素，如图 3-11 和图 3-12 所示。

③运用发射的手法可以让人产生强烈的节奏感，并使图形具有光芒、旋转等特殊视觉效果，如图 3-13 和图 3-14 所示。

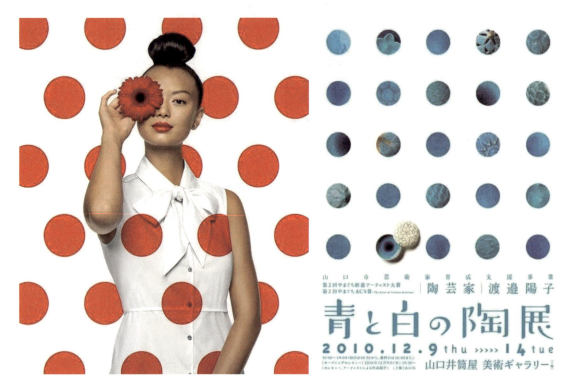

图 3-11　Target 海报设计 1　　　　　　　　图 3-12　青上白的陶展海报

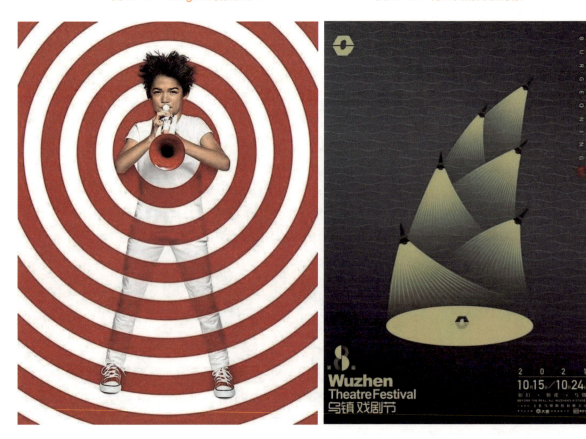

图 3-13　Target 海报设计 2　　　　　　　　图 3-14　第 8 届乌镇戏剧节海报

（2）对比手法。

运用大小、粗细、方圆、曲直、虚实、疏密、冷暖等对比手法，可以给人以鲜明感，产生突破、变异的视觉效果，如图3-15和图3-16所示。

图3-15　电影《深渊幽灵》海报

图3-16　电影《圆梦巨人》海报

（3）共用形手法。

共用形手法是使形与形的轮廓线相互成为彼此的一部分，相互共用一条轮廓，巧妙地运用正负图形的关系，使正负图形形意相依、相辅相成，增加趣味性、多义性，给人一种思维上的延续，令人记忆深刻，如图3-17和图3-18所示。

（4）空间手法。

空间手法在设计中的运用常常是根据透视原理将几个面综合起来，依靠视觉中的幻觉产生立体感，或将图形以上下左右正反颠倒、穿插错位等方法构成特殊空间，形成独特而新奇的空间感，如图3-19和图3-20所示。

从视觉设计角度分析，上述作品都可归纳为构成中的基本元素点、线、面，并都运用了基本形的群化或打散再构成等组织方式，以丰富多样的表现手法进行构思与创作，从而实现最佳视觉效果。

图 3-17　电影《彼得与狼》交响童话

图 3-18　泰康资产海报

图 3-19　电影《太阳照常升起》海报

图 3-20　电影《让子弹飞》海报

三、学习任务小结

通过本次课的学习,同学们对数字媒体平面形态构成设计有了一个初步的认识,同时赏析了部分经典海报作品,提高了自身的艺术修养和审美情趣。课后,同学们要收集、欣赏更多的数字媒体平面形态构成设计作品,分析其背后的设计思路及表现手法,全面提高自己的设计制作能力。

四、课后作业

中国传统图案指的是历代沿传下来的具有独特民族艺术风格的图案。其中来源于原始社会的彩陶图案,已有 6000~7000 年的历史。请以中国传统图案为设计素材,按照所学的平面形态构成方法,完成不少于 3 张传统图案海报设计,具体要求如下。

(1)设计主题:自选中国传统图案,可以是原始社会图案、古典图案、民间和民俗图案、少数民族图案等。

(2)设计要求:能够从中国传统图案中提炼出平面形态构成元素和符号,以平面形态构成设计的绘制方法,通过对不同元素的巧妙安排,创造出具有节奏感、韵律感和视觉冲击力的平面设计作品。

(3)表现形式:不限。

学习任务二 数字媒体三维形态构成设计

教学目标

（1）专业能力：能够准确说出三维形态构成中的点、线、面、体等基本元素及其特性和在三维空间中的表现和作用；能绘制出精美的三维形态构成设计图，精准地运用不同的三维元素进行布局和组合，创造出富有创意和艺术感的三维设计作品；具备对三维形态的色彩、材质、光影等进行合理搭配和运用的能力，以增强作品的表现力和真实感。

（2）社会能力：拥有良好的团队协作能力，能够与团队成员有效地沟通和合作，共同完成复杂的三维形态构成设计项目；强化时间管理能力，在规定的时间内高质量地完成三维形态构成设计作品，确保项目的顺利进行。

（3）方法能力：能够时刻关注日常生活中数字媒体的三维形态构成，以敏锐的洞察力发现身边各种设计中所蕴含的数字媒体三维形态构成元素；能够了解设计师如何巧妙地运用这些元素来传达信息、塑造风格和营造空间感等，通过分析和借鉴优秀的三维设计作品，持续拓宽自己的视野，丰富素材库。

学习目标

（1）知识目标：能够说出三维形态构成的基本原理和设计要领，包括空间关系、比例尺度、材质表现等；掌握三维形态构成设计的绘制方法，能够运用不同的三维元素进行合理布局与组合，创作出具有立体感、动态感和艺术感染力的三维设计作品。

（2）技能目标：能够从中国传统建筑、雕塑等艺术形式作品中提炼三维形态构成元素和符号，将传统艺术与现代设计理念相融合；在传承和发扬优秀艺术传统的同时，为数字媒体三维形态构成设计注入独特的艺术魅力和文化价值。

（3）素质目标：能够自信、流畅地阐述自己的三维形态构成设计作品，激发对数字媒体三维形态构成设计的浓厚兴趣和热爱，不断培养创新思维和创造力；具备良好的团队协作精神和较强的沟通能力，在团队合作中共同攻克设计难题，拓宽自己的设计视野和思路，提升自己的综合能力。

教学建议

1. 教师活动

（1）教师通过展示日常生活和各类型设计案例中三维形态构成的图片、模型，提高学生对三维形态构成的直观认识。同时，运用多媒体课件、教学视频等多种教学手段，讲授三维形态构成的学习要点，指导学生进行三维形态构成设计模型的制作，精准地运用不同元素进行空间布局和组合，创造出三维设计作品。

（2）将思政教育融入课堂教学，引导学生从中国传统建筑等艺术形式中提炼出三维形态构成元素和符号，将传统文化与现代设计理念相结合，应用到自己的设计创作中。

（3）收集数字媒体三维形态构成应用于设计领域的优秀案例，深入剖析点的空间定位作用、线的结构支撑与节奏、面的空间分隔与氛围营造等在不同设计领域的具体表现形式，让学生感受如何从日常生活和各类型设计案例中提炼三维形态构成设计元素。

2. 学生活动

（1）从中国传统建筑、雕塑等艺术形式作品中提炼出三维形态构成元素和符号，精准地运用不同元素进行空间布局和组合，打造具有民族特色和时代感的优秀作品。

（2）选取学生三维形态构成作业进行点评，并让学生分组进行现场展示和讲解，训练学生的语言表达能力和沟通协调能力。

一、学习问题导入

同学们好！本次课我们将一同探索数字媒体三维形态构成设计。在数字媒体的广阔天地中，三维形态构成设计有着独特的魅力与非凡的重要性。它宛如一座神秘的艺术宝库，通过各种元素的巧妙组合与空间的精心塑造，能够创造出令人震撼的视觉奇观。

立体的造型、丰富的材质，以及精妙的空间布局在设计领域都能释放出巨大的创造力。无论是宏伟壮观的、精致小巧的、奇幻空灵的，还是充满未来感的、古典优雅的，借助合理的三维形态构成设计，都可以从不同的角度传达出特定的情感与信息。

在数字媒体的环境下进行三维形态构成设计还有一个显著优势，那就是不必受传统设计材料和工艺的束缚。只要运用恰当的软件和工具，就能开启无限的创意可能。只要构想精妙，便能收获理想的设计成果。接下来，就让我们一起踏入数字媒体三维形态构成设计的奇妙世界，开启这场充满挑战与惊喜的创作之旅吧！

二、学习任务讲解

三维形态构成是指在三维空间中将各种基本造型元素（如点、线、面、体）按照一定的形式美法则进行组合，创造出具有审美价值和实际意义的立体形态的作品。

1. 三维形态构成中的点、线、面、体

（1）三维形态构成中的点。

三维形态构成中，点作为最小的构成单位，不再仅仅是一个位置的概念，还可以是一个微小的实体，具有空间定位的作用，能够吸引视线，常常成为对应空间的视觉中心。

以中国传统建筑的庭院为例，通过院落中的树木、石雕、水景等元素作为视觉焦点，营造出内外交织、舒适宜人的空间环境。这些元素在空间布局中起到了点的作用，引导人们的视线和行动路径，如图 3-21 所示。

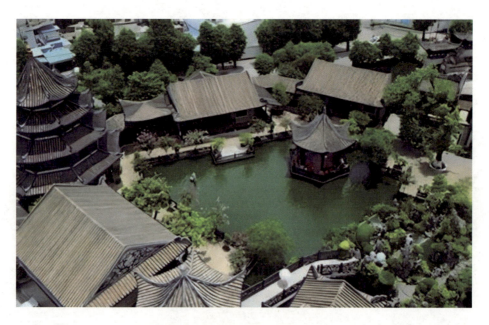

图 3-21 岭南四大名园之余荫山房

以橱窗设计为例,可将商品、照明、道具、配饰、地理位置等任何事物看作一个点。除了直观的单品、配饰、灯光、特殊色彩等皆可视为一个点。陈列设计师常常通过点的大小、点的数量、点的位置、点的对比、点的色彩等构造陈列空间的视觉焦点,如图 3-22 所示。

(2)三维形态构成中的线。

线是点运动的轨迹,无数的点构成了线,线具有位置、长度、宽度、方向、形状等属性。线在设计中起着非常重要的作用,不同的线展现了不同的性格特征,其有着很强的心理暗示作用。线在三维空间中可以表现为不同的形态,如直线、曲线等,具有引导视线、划分空间以及创造节奏和动感的功能,如图 3-23 所示。

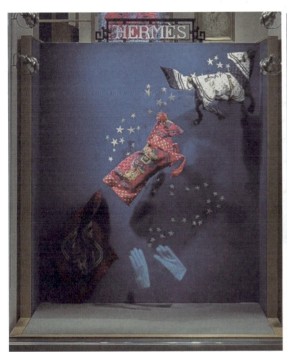

图 3-22 爱马仕橱窗《主题童话般的夜晚》

图 3-23 YOLO 亲子餐厅室内空间设计

线的错视亦是设计师常用的手段之一。灵活地运用线的错视可使画面获得意想不到的效果，如使小的空间显得更加广阔，使直线变为曲线，使同等大小的对象呈现不同大小的感觉等。在视觉艺术中，欧普艺术风格便包含很多线的错视，其可以刺激消费者的眼球，使其肾上腺素上升，从而加强消费者的购买欲，这种方式常被国际上的视觉大师所运用，如图3-24～图3-26所示。

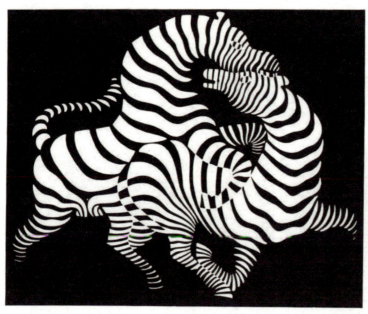

图3-24 维克多·瓦萨雷利画作《斑马》

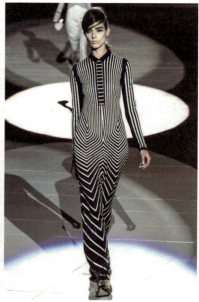

图3-25 现代的服装设计中运用欧普艺术图案元素

图3-26 德国法兰克福举办的欧普艺术展

（3）三维形态构成中的面。

面在三维形态中起着界定空间、塑造形体和营造氛围的作用。面有大小、长度、宽度，不同形态的面，在视觉上有着不同的作用和特征，直线形的面具有安定、秩序感等特征；曲线形的面具有柔软、生动、轻松、自然等特征。

面是组成形体造型的基本体，面的不同形状设计会出现多种造型形态，面的重组搭建可以形成变化或近似的形体状态，不同面的叠加穿插、扭曲开放可形成独具特色的形体，同时配以不同的色彩变化又会产生极丰富的视觉效果，如图 3-27 和图 3-28 所示。

（4）三维形态构成中的体。

体是三维形态构成的核心，可以是规则的几何体或不规则的有机形体。通过组合、切割、变形等操作，可以创造出丰富多样的三维形态。

体包含内外空间的概念，通过改变外观造型，如拉伸、叠加、扭曲、大小等，可以形成不同的空间形体状态。在展示设计中，体的打开或闭合可以是展示精华的手段，也可以是调整视觉平衡的技巧，如图 3-29 所示。

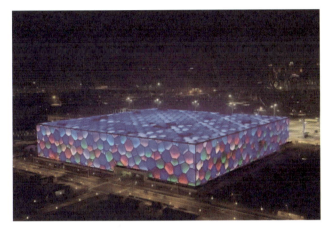

图 3-27　国家游泳中心"水立方"

图 3-28　广东省博物馆

图 3-29　城市展厅室内空间设计

2. 三维形态构成的特点

（1）空间感。

三维形态构成存在于真实的三维空间中，具有长度、宽度和高度。与平面形态构成不同，它能让观者从不同角度进行观察和感受，从而产生丰富的视觉体验。例如一个雕塑作品，人们可以围绕它走动，从各个方向欣赏其不同的面貌和细节，感受作品在空间中的立体感和深度，如图3-30所示。

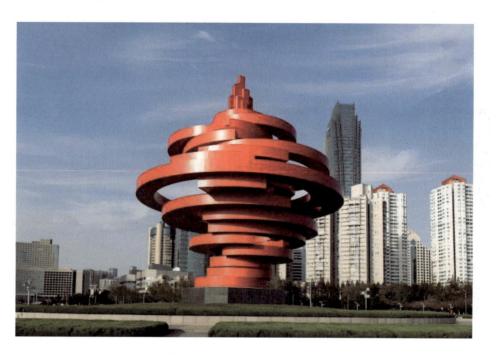

图3-30　青岛五四广场雕塑

（2）实体感。

三维形态构成由实际的物质材料构成，具有真实的体积和重量，给人以强烈的实体存在感。比如用木材制作的一件家具，人们可以触摸到木材的纹理和质感，感受到其坚固和稳定的实体特性。这种实体感使三维形态构成更具真实感和可触性，能与观者产生更直接的互动和情感共鸣。

（3）多样性。

三维形态构成可以运用多种材料和技法进行创作，包括金属、塑料、木材、石材等各种材料，以及雕刻、铸造、拼接、3D打印等不同的制作工艺。这使得三维形态构成的表现形式极为丰富多样。例如，金属可以打造出具有现代感和科技感的作品，而木材则能赋予作品自然、温暖的质感。

（4）动态性。

很多三维形态构成作品虽然处于静止状态，但可以通过造型、线条和空间布局等元素暗示出动态的感觉。比如一件具有倾斜线条和不对称造型的雕塑，会给人一种即将运动或正在运动的视觉感受。此外，一些利用光影变化的作品也能在不同时间和光照条件下呈现出不同的动态效果，如图3-31所示。

3. 三维形态构成的设计原则

（1）功能性原则。

三维形态构成应满足一定的实际功能需求。例如，在产品设计中，一款手机的外形设计不仅要考虑美观，

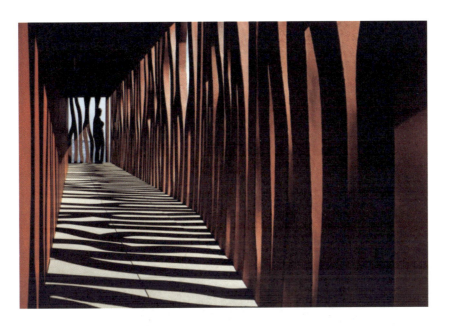

图 3-31　建筑中的光影应用

还要确保其符合人体工程学，便于握持和操作；在建筑设计中，建筑物的形态要满足居住、办公、商业等不同功能的空间需求。

（2）稳定性原则。

三维形态构成必须具有良好的稳定性，以确保其在实际使用中不会轻易倾倒或损坏。这涉及对重心、支撑点和结构平衡的合理考虑。比如一个雕塑作品，如果其重心过高或支撑面过小，就容易失去稳定性而倾倒；建筑的结构设计更要保证其在各种自然条件下（如地震、大风等）的稳定性。

（3）比例与尺度原则。

恰当的比例和尺度能使三维形态构成给人以和谐、舒适的视觉感受。比例是指各个部分之间的大小关系，尺度则涉及物体与人或周围环境的相对大小。例如，在家具设计中，沙发的尺寸要与客厅的空间大小相适应，同时其各个部分的比例也要协调，如靠背高度与座位宽度的比例等；在城市雕塑设计中，雕塑的尺度要与周围的建筑和公共空间相匹配，不能过于庞大或渺小。

（4）节奏与韵律原则。

通过重复、渐变、交替等手法，可以创造出具有节奏感和韵律感的三维形态构成。比如在建筑立面上采用重复的窗户排列或渐变的色彩变化，可以产生富有节奏感的视觉效果，如图 3-32 所示；在景观设计中，通过交替种植不同高度和颜色的植物，可以营造出富有韵律感的空间氛围。

（5）统一与变化原则。

三维形态构成在设计中既要保持整体的统一性，又要体现一定的变化。统一可以使作品具有整体性和协调性，变化则能增加作品的趣味性和吸引力。例如，在一个室内空间设计中，整体的色彩和风格保持统一，但可以通过不同形状的家具、装饰品等体现出变化；在一个系列的产品设计中，统一的品牌风格和设计元素可以使产品具有识别性，而不同的产品型号又可以有各自的特点和变化。

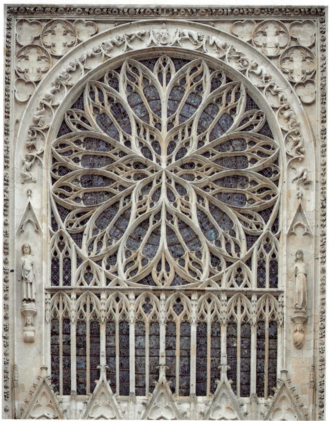

图 3-32　欧洲中世纪教堂的玫瑰窗

4. 三维形态构成的设计方法

（1）堆积法。

堆积法是指将基本的几何形体或不规则的小单元进行堆积组合，创造出丰富多样的形态。比如使用大小相同的正方体木块可以堆积成一个大型的雕塑作品，不同的堆积方式可以形成不同的外部轮廓和空间结构；使用小石子可以堆积成一个景观小品，展现出自然而质朴的美感。

（2）拼接法。

拼接法是指把不同形状、材质的部件拼接在一起。例如，将金属片与玻璃块拼接，金属的坚硬质感与玻璃的透明光泽相互映衬，可以创造出独特的视觉效果。在建筑模型制作中，也常常采用拼接法，将不同材料的板材拼接起来构建出建筑的结构和外形。

（3）镂空法。

镂空法是指在一个实体形态上进行镂空处理，形成通透的空间感和独特的光影效果。比如在一个木质球体上雕刻出各种图案的镂空部分，当光线穿过时，会在周围投射出美丽的光影图案。在建筑设计中，镂空的墙面可以增加室内外的互动性，同时也为建筑增添艺术感。

（4）变形法。

变形法是指对基本形态进行拉伸、扭曲、压缩等变形操作。比如将一个圆柱体进行扭曲变形，变成一个螺旋状的形态，增加了动态感和趣味性。在产品设计中，通过对塑料外壳进行变形处理，可以使其更符合人体工程学原理，同时也能提升产品的外观吸引力。

（5）仿生法。

仿生法是指模仿自然界中的生物形态进行设计。例如，参考花朵的形状设计灯具，花瓣状的灯罩不仅美观，还能柔和地散射光线；模仿动物的外形设计家具，如兔子造型的椅子，给人以可爱、温馨的感觉。

1997年为了迎接香港回归，国务院邀请七家单位创作中央政府赠送香港特区政府的礼品雕塑《永远盛开的紫荆花》。雕塑由含苞待放的紫荆花的形状雕刻而成，以青铜铸造，表面贴着意大利金箔，并用四川红花岗岩基座承托；基座圆柱方底，寓意九州方圆，环衬的长城图案象征祖国永远拥抱着香港；底座上刻着"永远盛开的紫荆花"八个金色的大字，象征香港永远繁荣昌盛，如图3-33所示。

（6）组合法。

组合法是指将多种不同的设计方法组合运用，以创造出更加复杂和独特的三维形态构成。例如先使用堆积法构建出一个基本的框架，然后在框架上进行镂空处理，再添加一些拼接的装饰元素，使作品更加丰富和富有层次感。

三维形态构成广泛应用于建筑设计、产品设计、雕塑艺术、动画影视等众多领域，它不仅注重形态的美感和创新性，还考虑到功能、材料、工艺等实际因素，是一门融合了艺术与技术的综合性学科。

三、学习任务小结

通过本次课的学习，同学们对数字媒体三维形态构成设计有了一个初步的认识，同时赏析了中国传统建筑、雕塑等艺术作品，提高了自身的艺术修养和审美情趣。课后，同学们要收集、欣赏更多的数字媒体三维形态构成设计作品，分析其背后的设计思路及表现手法，全面提高自己的设计制作能力。

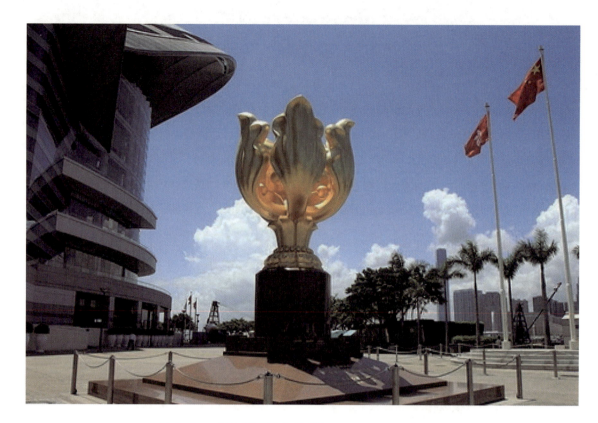

图 3-33　香港金紫荆广场的《永远盛开的紫荆花》雕塑

四、课后作业

1. 作业主题

根据自选的中国传统图案,将其从平面拓展至三维空间进行创作。

2. 设计要点

(1)图案选择:从原始社会图案、古典图案、民间和民俗图案、少数民族图案等中国传统图案中挑选出具有特色和表现力的图案进行创作。例如,可以选择彩陶上的鱼纹、商周青铜器上的饕餮纹、民间的剪纸图案或少数民族的刺绣图案等。

(2)形态构成:运用三维形态构成的制作方法,将所选图案转化为立体造型。可以通过变形、拼接、堆积等手法,创造出具有节奏感、韵律感和空间感的三维作品。同时,要考虑作品的比例、尺度、稳定性等。

(3)材料选择:根据设计需求选择合适的材料进行制作。可以使用纸张、木材、金属、塑料、布料等材料,也可以结合多种材料进行创作,以增强作品的质感和表现力。

(4)色彩运用:可以保留传统图案的原有色彩,也可以根据设计需要进行重新配色。色彩的选择要考虑作品的主题、氛围和视觉效果,同时要注意色彩的搭配和协调性。

(5)创意表达:在作品中要体现出对传统图案的创新和发展,融入自己的创意和想法。可以改变图案的形态、组合方式或运用现代的制作工艺和技术,使作品既具有传统的文化底蕴,又具有现代的艺术魅力。

3. 表现形式

（1）模型制作：使用各种材料制作出三维模型，可以是实体模型，也可以是半透明或镂空的模型。模型的尺寸不限，可以根据实际情况进行调整。

（2）装置艺术：将三维作品与空间环境相结合，创造出具有互动性和体验性的装置艺术作品。可以利用灯光、声音、影像等元素，增强作品的艺术感染力。

4. 作业提交

（1）提交内容：包括设计说明、制作过程照片、最终作品照片或视频等。设计说明要详细阐述作品的主题、设计思路、制作过程和创意表达等方面的内容。

（2）提交形式：可以提交电子文档，也可以提交作品实物。

5. 作业参考案例

（1）以"上海世博会展馆"为主题的三维形态构成作业，如图 3-34 和图 3-35 所示。

（2）以"琴棋书画"为主题的三维形态构成作业，如图 3-36 所示。

（3）以《千里江山图》为主题的三维形态构成作业，如图 3-37 所示。

（4）以"巴黎铁塔"为主题的三维形态构成作业，如图 3-38 所示。

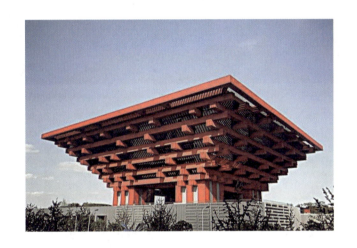

图 3-34　上海世博会中国馆

图 3-35　上海世博会中国馆三维形态构成作业

图 3-36 《东方之韵》三维形态构成作业

图 3-37 《千里江山图》三维形态构成作业

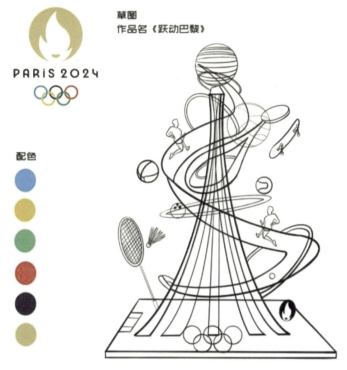

图 3-38 《跃动巴黎》三维形态构成作业

项目三 数字媒体艺术形态构成设计

学习任务三 数字媒体综合形态构成设计

教学目标

（1）专业能力：培养学生在数字媒体领域的综合形态构成能力，以适应数字媒体时代的需求。在当今的数字媒体时代，具备综合形态构成能力已经成为媒体从业者和设计者的基本素质。通过综合形态构成设计，可以培养出具有创新思维和熟练掌握数字媒体工具的学生，使其作品更具吸引力和传播力。

（2）社会能力：培养学生的创新意识，鼓励他们在数字媒体领域突破传统框架，通过创新思维训练，提高他们解决实际问题的能力。

（3）方法能力：整合多种媒体优势，实现信息的全方位、多层次展示，形成一个完整、统一的信息传播体系。

学习目标

（1）知识目标：能够学会数字媒体综合形态构成设计的基本原理、色彩理论、构图法则、设计心理学等核心知识，为创作提供坚实的理论支撑；能够熟悉数字媒体制作的技术流程，包括图像处理、音频编辑、视频剪辑、动画制作及交互设计等技术知识，能够灵活运用各类设计软件与工具。

（2）技能目标：能够学会数字媒体综合形态构成设计的技术实现方法，包括图像设计、音频处理、视频剪辑、动画制作及交互编程等技能；具备独立思考和创意发散的能力，能够提出新颖独特的设计方案，解决设计问题。

（3）素质目标：能够综合运用不同数字媒体工具和技术，实现跨平台、跨终端的数字媒体作品设计与制作。

教学建议

1. 教师活动

讲解数字媒体形态构成概念与基础知识，准备丰富多样的教学资源，包括图像、音频、视频等多媒体素材，以及在线学习平台、互动软件等教学工具，引导学生讨论和交流，激发学生学习兴趣。

2. 学生活动

认真聆听教师讲解，根据教师的要求，通过数字媒体技术将自己的想法和创意表达出来，制作出具有独特性的作品。

一、学习任务导入

数字媒体综合形态构成设计是指利用数字媒体技术将不同的媒体形式,如文本、图像、音频、视频等综合起来,创造出具有特定主题、目标和效果的多媒体作品。这个过程不仅要求设计者具备扎实的数字媒体技术基础,还需要具备良好的艺术素养和创意思维。

二、学习任务讲解

在当今数字化时代,数字媒体以其独特的魅力和广泛的应用领域,成为连接信息、文化与社会的关键桥梁。数字媒体综合形态构成设计作为这一领域的重要组成部分,不仅融合了文本、图像、音频、视频等多种媒体形式,还通过创新的设计理念和技术手段,创造出丰富多彩的数字作品。本次学习旨在引导学生深入了解数字媒体综合形态构成设计的基本原理、技巧和方法,通过理论与实践相结合,提升学生的设计能力和创新思维。

数字媒体综合形态构成丰富多样,涵盖了文本与图像、音频与视频、多媒体融合、网络形态、数字娱乐、数字学习及数字广告等多个方面。以下对这些分类进行详细阐述。

1. 文本与图像

文本与图像是数字媒体最基本的元素。如图 3-39 ~ 图 3-41,文本承载着信息的核心内容,通过文字表达思想、传递信息;而图像则以直观、生动的视觉方式展现信息,增强信息的吸引力和可理解性。文本与图像的特点如下。

文本:具有高度的抽象性和准确性,能够精确表达复杂的概念和逻辑。

图像:直观性强,易于引起观者的共鸣和情感反应,是视觉传达的重要手段。

图 3-39 深圳公益广告大赛(平面类)获奖作品 1　　图 3-40 深圳公益广告大赛(平面类)获奖作品 2

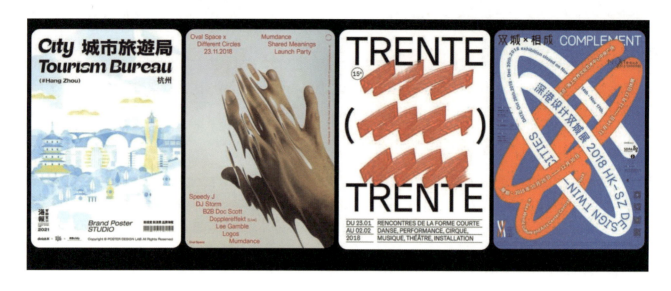

图 3-41 海报版面文本与图像设计

2. 音频与视频

音频与视频是数字媒体中不可或缺的一部分，它们通过声音和动态画面的结合，为观众提供更加丰富、立体的信息体验，如图 3-42 所示。音频与视频的特点如下。

音频：能够传递声音信息，如语言、音乐、音效等，增强信息传递的生动性和感染力，如图 3-43 所示。

视频：结合图像、音频及动态效果，能够全面展示事件的过程、场景的氛围和人物的情感，是多媒体传播的重要载体，如图 3-44 所示。

3. 多媒体融合

多媒体融合是指将文本、图像、音频、视频等多种媒体形式有机结合，形成一个完整、统一的信息传播体系。多媒体融合的特点如下。

（1）综合性：整合多种媒体优势，实现信息的全方位、多层次展示。

（2）交互性：增强用户与信息的互动体验，提升信息的传播效果。

（3）创新性：推动数字媒体形式和内容的不断创新和发展。

图 3-42 Apple Music 音乐界面

图 3-43　Apple Music 音乐播放界面

图 3-44　小红书视频截图

4. 网络形态

网络形态是指基于互联网技术的数字媒体形态，包括网站、博客、社交媒体、在线视频平台等多种形式，如图 3-45 所示。网络形态的特点如下。

（1）即时性：信息更新迅速，传播速度快，能够实时反映社会动态。

（2）广泛性：覆盖范围广，能够跨越地域限制，实现全球信息共享。

（3）互动性：用户参与度高，能够自由发表观点、分享信息，形成强大的网络社群效应。

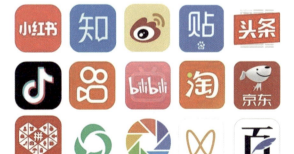

图 3-45　国内 15 大主流媒体平台

5. 数字娱乐

数字娱乐是指利用数字媒体技术和互联网平台提供的各种娱乐产品和服务，包括电子游戏、在线音乐、网络视频、虚拟现实等，如图3-46所示。数字娱乐的特点如下。

（1）创新性：不断推出新颖、有趣的产品和服务，满足用户多样化的娱乐需求，如图3-47所示。

（2）便捷性：可随时随地获取娱乐内容，提高用户的生活品质。

（3）社交性：许多数字娱乐产品都具有社交功能，能够增强用户之间的交流和互动。

图3-46　Apple vision pro娱乐界面　　　　　图3-47　黄油相机滤镜模板界面

6. 数字学习

数字学习是指利用数字媒体技术和互联网平台进行的教学活动和学习方式，包括在线教育、电子图书、学习管理系统等。数字学习的特点如下。

（1）灵活性：打破传统教育的时空限制，提供个性化的学习体验。

（2）资源丰富：汇聚全球优质教育资源，满足用户多样化的学习需求。

（3）交互性强：通过在线讨论、作业提交等功能，增强教师与学生、学生与学生之间的互动。

7. 数字广告

数字广告是指利用互联网、移动设备等数字平台发布的广告信息，包括搜索引擎广告、社交媒体广告、视频广告等，如图3-48～图3-50所示。数字广告的特点如下。

(1)精准投放：基于大数据和算法技术，实现广告的精准定位和投放。

(2)互动性强：用户可以与广告进行互动，提高广告的参与度和关注度。

(3)效果可追踪：通过数据分析工具，实时监测广告效果，为广告主提供决策依据。

综上所述，数字媒体综合形态构成分类多样且各具特色，它们共同构成了丰富多彩的数字媒体世界，为人们的生活、学习和工作带来了前所未有的便利和乐趣。

图 3-48　华为数字 AI 广告

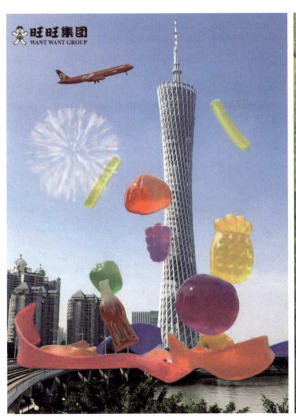

图 3-49　旺旺集团数字创意广告 1　　　　图 3-50　旺旺集团数字创意广告 2

三、学习任务小结

通过本次数字媒体综合形态构成设计的学习与实践,同学们不仅掌握了相关的设计理论和技能,还在实践中锻炼了自己的创新思维和团队协作能力。从策划到设计再到展示的全过程,同学们不仅体会到了设计的乐趣和挑战,也深刻认识到了数字媒体在现代社会中的重要性和应用价值。未来,随着技术的不断进步和创新的不断涌现,数字媒体综合形态构成设计将会迎来更加广阔的发展空间和机遇。

四、课后作业

以"探索未来城市"为主题,综合运用所学数字媒体综合形态构成设计知识和技能,设计一系列反映未来城市风貌、生活方式和技术创新的数字媒体作品。作品形式可包括但不限于动态海报、微电影、虚拟现实体验等。

项目四
数字媒体艺术形态构成的创新与应用

学习任务一　创新思维在形态构成中的应用
学习任务二　形态构成在广告设计、UI 设计等领域的应用
学习任务三　形态构成在企业品牌形象塑造中的应用

学习任务一 创新思维在形态构成中的应用

教学目标

（1）专业能力：使学生进一步了解数字媒体艺术如何巧妙应用点、线、面等元素开展创造性设计，并在此基础上运用创新思维进行形态构成设计与创新。

（2）社会能力：培养学生的团队协作能力，通过小组讨论和项目合作，引导学生积极参与沟通交流，学会倾听他人的意见，充分凝聚团队的智慧，在数字媒体艺术形态构成设计实践中深入拓展创新思维。

（3）方法能力：提升学生解决问题的能力，使学生能够应对不同形态构成设计的挑战性任务，灵活运用构成元素来传达视觉信息、打造具有独特创新性的设计作品。

学习目标

（1）知识目标：理解创新思维在数字媒体艺术形态构成中的重要性，掌握创新思维的基本方法和技巧。

（2）技能目标：能够运用创新思维进行数字媒体艺术形态构成的构思与设计，创作出兼具新颖性和实用性的作品。

（3）素质目标：培养学生的创新意识和审美能力，激发学生的创造力和想象力，为未来的数字媒体艺术创作奠定坚实的基础。

教学建议

1. 教师活动

（1）介绍创新思维的基本概念、特点及其在数字媒体艺术形态构成中的应用价值。

（2）展示文博、文旅产业的典型案例，通过分析，展现创新思维在数字媒体艺术形态构成中的实际应用，引导学生进一步思考如何发挥创新思维，将构成元素与传统文化元素进行有机结合。

（3）积极开展课堂师生互动，鼓励学生对课堂内容进行提问，分享自己的创新性观点，培养独立思考和解决问题的能力。组织小组讨论、头脑风暴等课堂活动，激发学生的创意和灵感。

2. 学生活动

（1）分组进行数字媒体艺术形态构成的设计实践，运用创新思维进行形态构成设计，在实践过程中结合相关知识，大胆尝试新的构思和表现手法。

（2）依次展示小组设计作品，并进行互相评价和意见交流。通过分享设计过程中的创意和想法，以及遇到的问题和解决方法，促进学生之间的相互学习，拓展学生的创造性视野，激发其创新思维。

一、学习问题导入

同学们好！在这个充满创意与变革的时代，数字媒体艺术正以其独特的魅力引领着艺术的潮流。今天，我们将共同踏入数字媒体艺术形态构成的创新与应用之旅的第一站——创新思维在形态构成中的应用。

在深入探讨之前，让我们先回顾一下形态构成的三大基本元素：点、线、面。它们是构成所有视觉作品的基础，无论是传统的绘画还是现代的数字媒体艺术，都离不开这三者的巧妙组合与运用。

点作为形态构成的最小单位，虽看似微不足道，却能激发我们无限的想象。一个点可以是一个聚焦的中心，也可以是一个引导视线的起点或终点。

线是连接点的桥梁，它既有方向性，又有动态感。直线给人以坚定、直接的感觉，而曲线则显得柔和、流畅。线在形态构成中不仅起着连接的作用，还能引导观众的视线，传递出作品内在的情感和动势。

面是由无数个点和线交织而成的。它可以表现为平面的，也可以表现为立体的；可以是单一的色彩，也可以是复杂的图案。面在形态构成中占据着主导地位，它决定着作品的整体风格和视觉效果。

那么，当我们将创新思维融入这三大基本元素中，又会产生怎样的火花呢？创新思维能够打破传统的束缚，让我们以全新的视角去审视和解读点、线、面。通过创新思维，我们可以将平凡的点、线、面组合成不平凡的作品，赋予它们新的生命和意义。下面，我们将一起探索如何在数字媒体艺术形态构成中运用创新思维，让点、线、面这三大基本元素焕发出新的光彩。让我们携手并进，共同开启这场充满创意与挑战的旅程吧！

二、学习任务讲解

本次课将深入探讨创新思维在形态构成中的应用，并聚焦于如何将构成原则与创新思维融入现实领域的应用中，进而领略数字媒体艺术的独特魅力。

1. 公共装置艺术

近年来，公共装置艺术不仅仅是装饰公共空间的一种手段，更是一种对社会价值和文化传承的表达。公共装置艺术作为一种创新的艺术形式，在公共空间中的应用日益广泛，并对公共空间的美学氛围产生了深远的影响。

艺术家以公共装置艺术的形式来表达对社会价值和文化传承的思考，意图对公共空间的美学氛围产生影响，通过形态构成美学与创意灵感对生活、自然、价值观等方面的反映，引导人们对公共空间中的价值观和文化传承进行思考，从而提升公共空间的美学水平。

（1）案例一：公共装置艺术作品《请就座》。

公共装置艺术作品《请就座》由英国皇家艺术学院保罗·考克赛兹创作，作品利用空间感与光影的层层互叠交错，将城市中繁忙的人群化为曲线的椅面，上下流动，不断向中间汇拢，给人旋涡般的流动感。保罗·考克赛兹将空间技术运用到艺术作品中，利用3D技术提前设计作品模型，改变原有的视觉秩序，使人们心中每一刻都能可感可视。作为采用数字投影技术的 Mapping 装置的第一次商业空间展示，《请就座》是广州太古汇创新应用数字媒体艺术，推动时尚元素与数字媒体艺术相结合的一次大胆尝试，如图4-1所示。

知识拓展："Mapping装置"通常指的是一种结合了投影技术和装置艺术的表现形式。根据不同的应用场景，Mapping装置可以分为 3D Mapping 投影和全息投影装置。

应用场景：包括户外投影、建筑投影、墙体投影、汽车车体投影等，广泛应用于广告、活动、展览等多个领域，可以为观众带来视觉和感官上的全新体验。

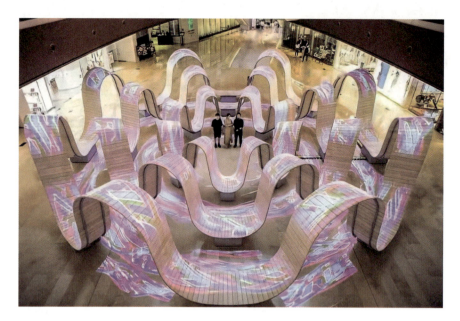

图 4-1 《请就座》

（2）案例二：公共装置艺术作品《内心的波浪》。

公共装置艺术作品《内心的波浪》登场于努尔利雅得的灯光节展览，是一件可互动的艺术灯光装置，当参观者与装置互动时，装置将通过声音和光线的融合变换，唤起人们心中的惊奇和内省，引导观众重新发现内心最深处的声音，如图 4-2～图 4-4 所示。

该作品超越了传统艺术形式，重新定义了互动艺术的界限，人与艺术的互动不再停留于表面的机械式互动，而是更进一步的精神互动，旨在唤起人们的好奇心和自省意识，搭建起有形与无形的桥梁，触发内心深处的听觉、触觉共鸣。

该作品的设计师说："这是一场人类精神的庆典，每一个动作都成为生命宏大构图中的一个音符。"

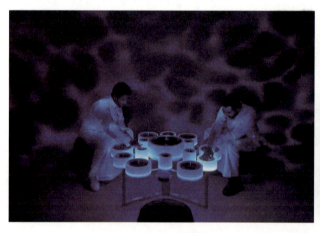

图 4-2 《内心的波浪》1

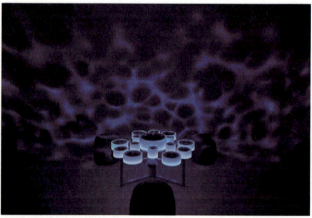

图 4-3 《内心的波浪》2

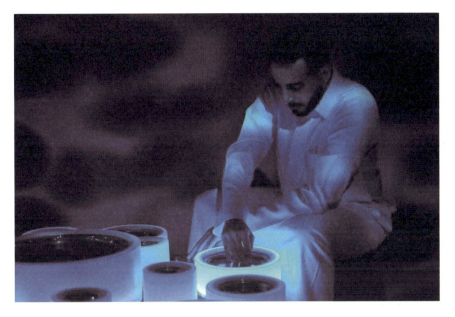

图 4-4 《内心的波浪》3

（3）案例三：公共装置艺术作品《到达》。

公共装置艺术作品《到达》是一台位于暗黑空间内的视听装置，由若干个悬挂在空中的框架依次排列而成，该装置在黑暗的背景中成为视觉的焦点，呈现出逐级递进的层次感和深邃感，艺术家希望通过该作品，引发观众对时间概念和未知宇宙空间的思考和畅想，如图 4-5 和图 4-6 所示。

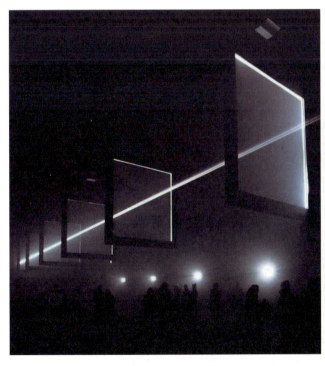

图 4-5 《到达》1

图 4-6 《到达》2

2. 数字艺术与传统文化跨界

随着5G、物联网、人工智能等技术的不断发展，数字化展览进一步呈现智能化、个性化趋势。未来，数字媒体艺术将借助更多先进技术，深度赋能传统文化领域，实现更加复杂、精细的展示效果，实现更多场景下的创新应用。

（1）应用场景拓展。

数字化展览的应用场景将进一步拓展，由博物展览、科技普及等传统场景进一步推广至商业中心、主题展演、文化旅游等多个领域，为形态构成创新思维在数字化展览中的应用提供更多可能。

（2）跨行业合作加强。

随着数字化展览的普及和发展，跨行业合作将更加普遍。文化、科技、旅游等多个行业的联系也将更加紧密，融合交汇程度也将提升，新的合作需求将进一步促进构成元素在数字化展览中不断创新和应用，为数字化展览的创新和发展带来更多可能性。

（3）环保节能趋势。

相较于传统的实体展览，数字化展览具有环保节能的优势，符合国家"双碳"目标的内在要求，随着环保意识的提升和可持续发展需求的增加，数字化展览也将朝着绿色、环保、低碳的方向不断发展。

（4）数字艺术与传统文化跨界案例分析。

①案例一：故宫博物院数字化展示项目。

故宫博物院数字化展示项目巧妙地运用了点、线、面的构成原则。在故宫，无论是古建筑的屋檐、墙面、门窗，还是在展厅中的陶瓷、家具、织绣，俯仰之间随处可见富丽华美、精妙灵巧的图案纹样。故宫博物院数字化展示项目相关作品把形态构成带入数字展览中，点被用作细节展示，如文物上的精美纹饰；线则勾勒出建筑的轮廓，引导观众视线流动；面则通过大面积的色彩和图案，营造历史氛围。其创新之处在于，通过动态交互技术，观众可以近距离观赏文物的每一个细节，仿佛穿越时空与古人对话。作品示例如图4-7～图4-10所示。

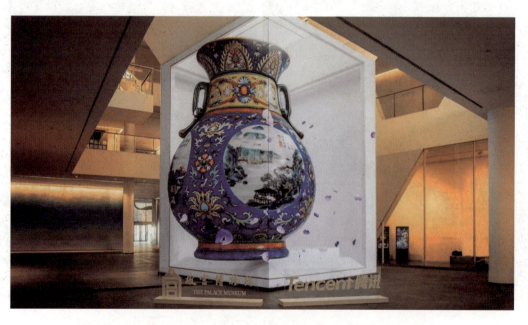

图4-7　故宫博物院——"纹"以载道故宫腾讯沉浸式数字体验展1

图 4-8 故宫博物院——"纹"以载道故宫腾讯沉浸式数字体验展 2

图 4-9 故宫博物院——"纹"以载道故宫腾讯沉浸式数字体验展 3

图 4-10 故宫博物院——"纹"以载道故宫腾讯沉浸式数字体验展 4

②案例二：敦煌莫高窟虚拟漫游项目。

敦煌莫高窟是世界文化遗产，其虚拟漫游项目让全球观众都能身临其境地感受千年艺术的魅力。在其 VR 场景中，点代表了壁画上的佛像、飞天等元素，通过高清扫描技术精准呈现；线则模拟了壁画的线条美，展现了古代画师的精湛技艺；面则通过全景图像和 3D 建模，重构了洞窟的整体空间。观众可以自由探索洞窟，甚至"走进"壁画，体验前所未有的文化沉浸感，如图 4-11 所示。

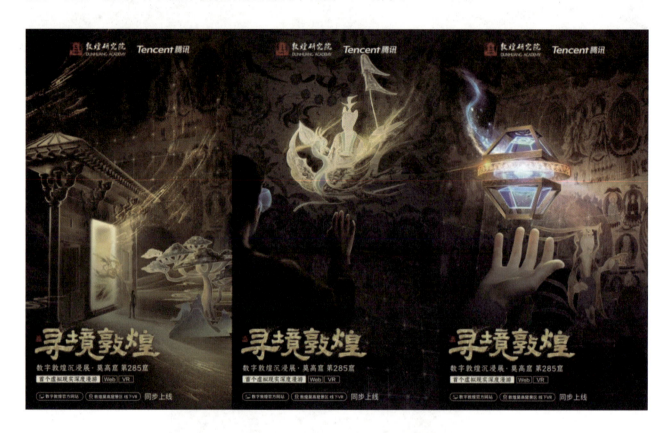

图 4-11 "寻境敦煌"线下 VR 深度体验场景示意

3. 形态构成元素的创新应用

通过对案例的观察，可以发现在数字化展览中，形态构成元素的创新应用主要体现在以下几个方面。

（1）在动态交互与引导中，点元素可以作为交互触发点，如虚拟空间中的热点、开关等，用户点击即可获取信息、触发事件或改变场景。

（2）线元素可用于引导用户的视线流动，如通过动态线条、路径指示等方式，帮助用户在虚拟环境中导航。

（3）利用三维建模技术，点、线、面在虚拟空间中自由组合，形成复杂的建筑、景观等三维造型。通过面的布局和排列，能够营造出不同的空间感和视觉效果，如开阔的广场、狭窄的巷弄等。

（4）情感表达与氛围营造。

点、线、面的色彩、材质、光影等属性变化，能够传达特定的情感和氛围。例如，柔和的线条和温暖的色彩可以营造舒适的居家氛围，而尖锐的线条和冷色调则可以表达科技感或未来感。

（5）个性化定制与用户体验。

在设计实践中，设计师往往需要根据用户需求，提供个性化的点、线、面构成元素选择，如不同风格的家具、装饰品等，使用户在虚拟漫游中获得更加贴近自己喜好的体验。通过智能算法分析用户行为，动态调整虚拟空间中的点、线、面构成元素，以提供更加贴心、便捷的服务。

三、学习任务小结

通过本次课程的学习，同学们对创新思维在形态构成中的应用有了初步的认识，同时赏析了部分应用于现实生活中的数字媒体艺术形态构成作品，拓宽了设计眼界，进一步强化了设计知识储备。课后，建议同学们继续寻找典型案例，通过欣赏与分析的实践，不断巩固提升创新思维和设计能力。

四、课后作业

近年来，随着人们生活水平的提高和社会的不断发展，越来越多的人开始更加重视传统文化。以"馆藏文物"为主题，以小组为单位，设计一个简单的数字媒体艺术互动装置，并进行用户反馈模拟，根据反馈调整设计方案。

设计要求如下。

（1）定义设计主题和目标用户。明确作品的灵感来源和目标受众，了解文物的历史渊源与背后的文化内涵，了解目标用户的需求、喜好和行为习惯。

（2）用户调研。通过问卷调查、访谈等方式收集目标用户的反馈，了解他们对数字媒体艺术作品的期望和偏好。

（3）原型设计与测试问卷。基于用户调研结果，设计作品的初步原型，并进行小范围测试，收集用户反馈，不断优化作品。

（4）能够从馆藏文物中提炼出构成元素和符号，通过重组与构成，创造出具有应用价值与设计美学的作品。

五、学生作品案例

"曾侯乙编钟"互动装置设计，如图4-12所示。

作者姓名：习德茹。指导老师：陈嘉钰。

该作品以"曾侯乙编钟"为设计主题，将中国古代打击乐器编钟与雷达互动系统相结合，形成可交互作品形式，作品内容包括编钟交互体验、互动展示和铸造工艺三部分。该作品通过引导，能够帮助公众全方位了解乐器的音色、结构以及制作过程，为公众提供一种新颖、有趣的体验方式。通过本课题的研究和实施，期望能够提高公众对历史文物的认知和保护意识，推广中国古代音乐文化。

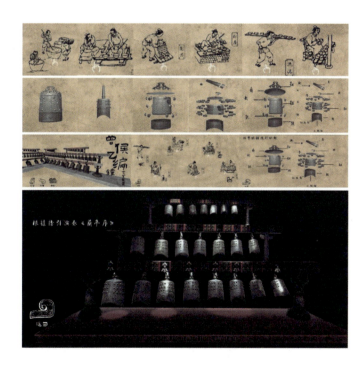

图4-12 "曾侯乙编钟"互动装置设计

形态构成在广告设计、UI 设计等领域的应用

教学目标

（1）专业能力：培养学生在广告和 UI 设计领域中将数字媒体艺术形态构成原理与技巧灵活运用的能力，以创作出既符合视觉美学又能高效传达信息的广告作品；通过深入理解不同数字媒体平台的特点与受众习惯，学生能够设计出具有高度吸引力和精准定位的广告内容，有效提升品牌影响力和市场转化率。

（2）社会能力：强化学生在 UI 设计领域的创新意识与社会责任感，使他们能够设计出既美观易用又符合社会价值观和用户需求的界面；培养学生的情感体验与行为引导能力，让学生的设计作品在提升用户体验的同时，也能传递正向的社会信息。

（3）方法能力：培养学生整合多种数字媒体艺术形态构成的能力，使他们能够将形态构成灵活应用于广告设计、UI 设计以及其他相关领域（如游戏设计、虚拟现实 / 增强现实体验、影视后期制作等）中，形成一套系统化的数字内容创作与传播策略。

学习目标

（1）知识目标：能够深入理解数字媒体艺术形态构成在广告设计和 UI 设计中的具体应用，掌握广告设计的色彩搭配、构图技巧、信息层次设计等基本原理，以及如何利用这些原理吸引目标受众注意力，有效传达广告信息；掌握 UI 设计的色彩搭配、图标设计、动效运用等，以及这些要素如何影响用户体验。

（2）技能目标：能够熟练运用数字媒体设计软件（如 Photoshop、Illustrator、After Effects 等）进行广告图形设计；能够熟悉使用 UI 设计软件（如 Sketch、Figma、XD 等）独立完成界面设计、图标绘制、交互原型制作等工作。

（3）素质目标：成为能够灵活运用数字媒体艺术形态构成原理，在广告设计和 UI 设计领域间自由切换的复合型人才；应能够根据不同设计项目的需求，选择合适的数字媒体工具和技术，实现跨平台、跨终端的数字媒体作品设计与制作。

教学建议

1. 教师活动

（1）详细讲解数字媒体艺术形态构成在广告设计、UI 设计领域的应用原理与技巧，通过案例分析、示范操作等方式，帮助学生直观理解并掌握相关知识。准备丰富多样的教学资源，包括广告设计案例、UI 设计模板、多媒体素材库等，以及在线学习平台、互动软件等教学工具。鼓励学生利用这些资源进行自主学习和创作实践。

（2）将思政元素融入课堂，引导学生发掘中国传统文化中的图形和符号，将传统文化与现代设计观念结合，并应用到设计创作中。

（3）组织小组讨论、作品展示等活动，引导学生分享学习心得、交流创作经验。通过教师与学生、学生与学生之间的互动，激发学生的学习兴趣和创造力。

2. 学生活动

认真聆听教师讲解，根据教师的要求，分享学习心得、交流创作经验。

一、学习问题导入

同学们好！本次课讲解数字媒体艺术形态构成在广告设计、UI 设计等领域的应用。在数字媒体艺术形态构成的领域中，我们不仅要深入理解其理论基础，更要掌握其在实践中的应用技巧。数字媒体艺术在现代广告设计中的发展与应用已经成为广告行业中不可或缺的重要组成部分。通过对数字媒体艺术的运用，广告设计师可以更好地传达产品或服务的信息，吸引消费者的注意力，提升品牌形象，促进销售增长。接下来，我们的主要任务是深入学习数字媒体艺术形态构成如何巧妙地融入广告设计与 UI 设计之中，通过具体的案例分析和实践操作，帮助大家提升设计思维与技能水平。

二、学习任务讲解

形态构成在平面广告设计中的应用是一种创意与实用相结合的体现，旨在通过视觉元素的精心组织和编排，以简洁、直观且富有吸引力的方式传达广告信息，吸引广大消费者。设计师可以根据设计需求，选择或创作合适的文本、图像等元素，通过数字化手段进行编辑、处理和优化，使海报在视觉上更加吸引人，信息传达更加准确有力。

1. 广告设计中基本形态的运用

平面广告是广告的主要表现手段之一，平面广告设计需要利用文字、图片等视觉元素向用户传递信息，并形成自己的品牌形象与企业形象。在广告设计中，点、线、面是最基本的形态元素。这些元素通过不同的组合、排列，能够创造出丰富多样的视觉效果。例如，点可以表示强调，吸引注意力；线可以引导视觉流向，表达动感或方向感；面则可以形成明确的区域划分，承载广告信息。

广告中的抽象图形，如三角形、圆形、方形等，是塑造广告画面最基本的形状，这些形状具有简洁明了、易于识别的特点，能够直观地传达广告的主题和信息，如图 4-13 和图 4-14 所示。

图 4-13 平面广告中的构成形态 1　　　　图 4-14 平面广告中的构成形态 2

数字媒体艺术允许广告设计采用高分辨率的图像和高清视频，使广告内容更加生动、逼真。这些动态展示不仅能够吸引用户的注意力，还能更有效地传达产品或服务的信息。如图 4-15 和图 4-16 所示为 DELL 创意广告"Youniverse"。

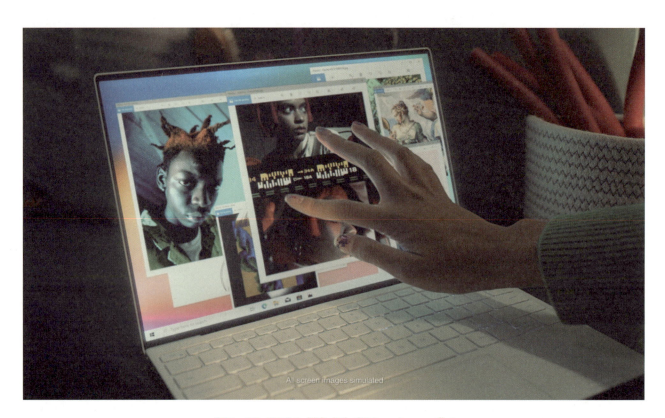

图 4-15　DELL 创意广告"Youniverse"1

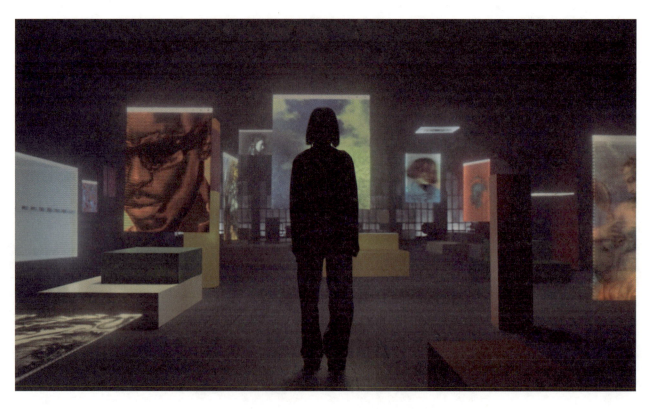

图 4-16　DELL 创意广告"Youniverse"2

2. 形态的组合与变化

广告设计中常常运用形态的组合与变化来增强视觉效果和表达创意。例如，将不同的图形进行叠加、交错或融合，可以创造出新的形态和视觉效果，如图 4-17 所示。通过渐变、透视等手法，可以营造出三维空间的错觉或运动感。

形态的变化还可以用于表达广告的情感和氛围，如图 4-18 所示。例如，柔和的曲线和圆形可以传达温馨、亲切的感觉；尖锐的折线和三角形则可以表达力量、冲突或速度感。

图 4-17　形态的组合与变化 1

图 4-18　形态的组合与变化 2

3. 视觉的对比与平衡

在广告设计中，形态的运用还涉及视觉的对比与平衡。如图 4-19 和图 4-20 所示，通过大小、明暗、虚实、疏密等对比手法，可以突出广告的重点和亮点。同时，通过合理的布局和排列，可以保持广告画面的整体平衡与和谐。

4. 界面元素的形态设计

在 UI 设计中，形态构成同样扮演着重要的角色。界面元素（如按钮、图标、导航栏等）都需要通过形态设计来呈现其功能性和美观性。例如，按钮的形状、大小、颜色等都会影响用户的点击行为和体验；图标的形态则需要简洁明了、易于识别和理解，如图 4-21 和图 4-22 所示。

形态构成在 UI 设计领域的应用，使得这些电子产品能够提供高度个性化的定制体验。无论是手机的主题、壁纸、字体，还是电脑的操作系统界面、软件布局，用户都可以根据自己的喜好和需求进行个性化设置，这种定制化的设计不仅满足了用户的个性化需求，也让其使用过程更加舒适和便捷，如图 4-23 和图 4-24 所示。

图 4-19 视觉的对比与平衡 1

图 4-20 视觉的对比与平衡 2

图 4-21 界面元素的形态设计 1

图 4-22　界面元素的形态设计 2

图 4-23　界面元素的形态设计 3

图 4-24　界面元素的形态设计 4

5. 界面布局的规划

UI 设计需要合理规划界面的布局。通过网格系统、对齐方式等手法来规划界面的整体结构和局部细节；同时，结合品牌特点和用户习惯来选择合适的形态元素呈现界面。例如，在一些强调简洁和高效的应用中，其界面可能更倾向于使用直线和矩形等简洁的形态元素；而在一些追求趣味性和个性化的应用中，其界面则可能更倾向于使用圆形、弧形等柔和的形态元素，如图 4-25 所示。

图 4-25　界面布局的规划

6. 形态与交互的融合

UI 设计中的形态构成还需要与交互设计相结合。通过形态的变化和反馈来引导用户的交互行为并提升用户体验。例如，在按钮被点击时加入动态效果或声音反馈，可以增强用户的参与感和满意度；在界面元素的变化中融入渐变、动画等手法，可以营造出更加流畅和自然的交互体验，如图 4-26 和图 4-27 所示。

图 4-26　AR 博物馆交互设计

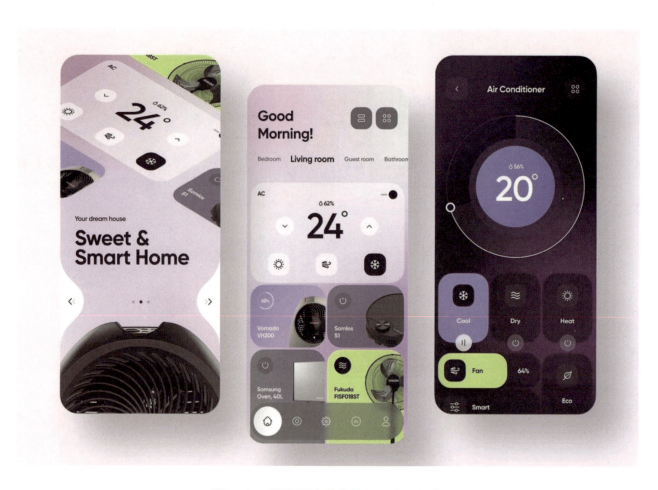

图 4-27 国外手机智能家居 APP 界面设计

7. 跨平台以及动态效果的引入

随着移动互联网的普及，广告设计需要适应不同的设备和屏幕尺寸。数字媒体艺术为跨平台设计提供了可能，确保广告在各种设备和平台上都能呈现出最佳效果，如图 4-28 ～ 图 4-30 所示。

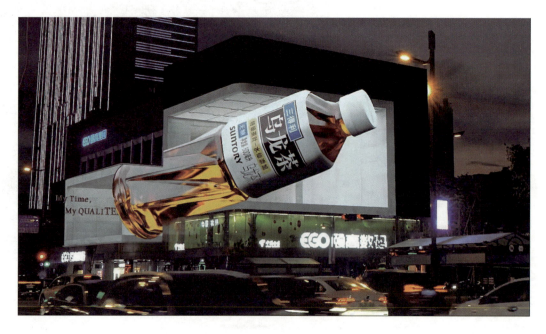

图 4-28 杭州数字 3D 屏三得利乌龙茶广告

图 4-29　Adobe Illustrator 数字创意广告 1

图 4-30　Adobe Illustrator 数字创意广告 2

　　数字媒体艺术形态构成在广告设计领域的应用是多元化和全方位的。它不仅提高了广告设计的创意水平和技术含量，还为用户带来了更加个性化和有趣的体验，如图 4-31 ～ 图 4-33 所示。在未来的发展中，数字媒体艺术将继续引领广告设计的创新与变革。

图 4-31　Iphone pro 数字广告

图 4-32　SONY BRAVIA 高清电视广告 1　　　　　图 4-33　SONY BRAVIA 高清电视广告 2

三、学习任务小结

数字媒体艺术形态构成在广告设计和 UI 设计等领域中发挥着重要作用。通过多媒体融合、精准定位与个性化推送、互动性与参与感提升等手段，数字媒体艺术形态构成为广告设计带来了更多的创新和变革；而通过 UI 设计的创新与优化、交互设计的智能化与个性化以及信息可视化与数据呈现等方式，数字媒体艺术形态构成也为 UI 设计提供了更加丰富的设计思路和手段。随着数字媒体技术的不断发展和创新应用的不断涌现，有理由相信数字媒体艺术形态构成将在未来继续发挥重要作用，并推动相关领域的持续发展。

四、课后作业

分组与选题：学生自由分组，每组不超过 5 人；每个小组共同确定一个与数字媒体艺术相关的主题或项目，如环保宣传、品牌推广、文化活动等，作为作业设计的核心。

1. 海报设计

设计一张符合所选主题的数字媒体艺术风格海报。

海报需包含至少三种数字媒体艺术形态构成元素（如点、线、面、色彩、图形、文字、动态效果等），并巧妙融合。应强调创意性，通过独特的视觉表现吸引观众注意。

提交内容：海报设计稿（包括手绘草图、数字稿及最终效果图），设计思路和过程说明。

2. 视频作业

制作一段短视频（时长不超过 3 分钟），围绕所选主题展开叙事。

视频中需融入数字媒体艺术形态构成的元素，如动态图形、数据可视化、色彩与光影效果等。应探索视频中的交互性元素（如字幕选择、分支剧情等，视技术条件而定），提升观众参与度。

提交内容：视频文件、剪辑脚本及制作过程说明，包括所使用的软件、技术难点及解决方案等。

学习任务三　形态构成在企业品牌形象塑造中的应用

教学目标

（1）专业能力：能够深入理解形态构成的基本原理、元素与法则，包括点、线、面、色彩、质感等在设计中的应用；能够运用形态构成理论，分析并设计符合企业定位的品牌形象，包括LOGO、VI系统（即视觉识别系统）等关键视觉元素。

（2）社会能力：培养学生关注行业动态的习惯，了解市场趋势，提高行业洞察力；能够准确传达设计理念和方案，为企业品牌形象塑造提供前瞻性的建议。

（3）方法能力：能够收集并分析企业背景、竞争对手、目标受众等信息，为品牌形象设计提供数据支持。

学习目标

（1）知识目标：了解形态构成在品牌形象塑造中的应用。

（2）技能目标：了解国内外成功品牌形象设计的案例及其背后的设计理念；掌握品牌形象塑造的流程、要素及评价标准；能够运用形态构成原理进行品牌LOGO、VI系统等视觉元素的设计。

（3）素质目标：培养学生在品牌形象塑造中的审美能力和创新思维；能够提出独特且富有吸引力的设计方案，设计作品具有独特的个性和风格。

教学建议

1. 教师活动

（1）选取国内外成功品牌形象设计案例，并展示其丰富的作品图片；分析其设计理念、设计手法及市场效果。

（2）结合品牌塑造元素，分解品牌形象塑造的流程，制定评价标准，并进行实例示范，引导学生按标准进行模拟实操。

2. 学生活动

（1）观看教师讲解示范案例，搜集和整理形态构成在品牌塑造应用领域的经典案例和相关知识。

（2）按教师要求完成企业品牌形象塑造课堂实操训练。

一、学习问题导入

现代营销学之父科特勒在《市场营销学》中指出，品牌是销售者向购买者长期提供的一组特定的特点、利益和服务的承诺。在现代市场经济中品牌则是一个综合性的概念，涉及消费者对产品的认知程度，好的品牌具有较高的经济价值，是企业的无形资产。

形态构成在企业塑造品牌形象时有着广泛的应用，它用抽象、独特、辨识度高的心智概念来表现其差异性，从而帮助企业在人们意识中占据一定位置，常见的LOGO如图4-34所示。

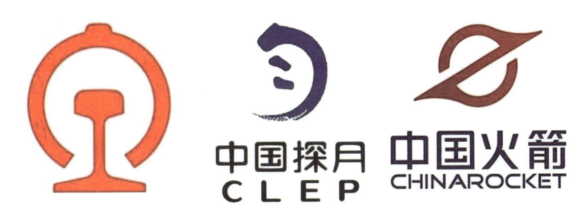

图4-34　中国铁路、中国探月计划、中国火箭LOGO

二、学习任务讲解

1. 形态构成对品牌形象的重要意义

（1）形态构成不仅是视觉艺术的语言，更是品牌灵魂的外化表达；不仅能传递品牌基本信息、传播企业文化，还能引起消费者的共鸣。如知名品牌华为集团的官网活动宣传图片设计虽各有不同，但体现的品牌基本信息却是一致的。如图4-35～图4-37所示，宣传图片为"华为全联接大会2024"造势的同时，也传递出华为构建万物互联的世界的企业文化、价值追求等基本信息。

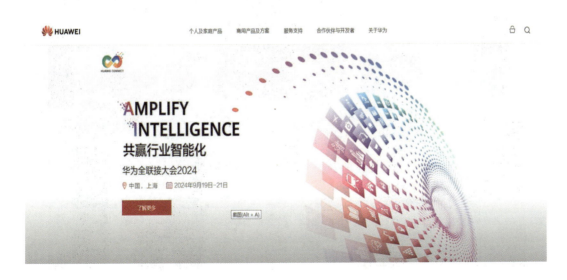

图4-35　"华为全联接大会2024"开展前的官网首页图片

图 4-36　华为集团官网动态图　　　　　　　　　图 4-37　华为集团活动宣发海报

（2）形态构成在品牌塑造中的具体应用广泛而深入，它涉及品牌视觉形象的方方面面，从最基本的 LOGO 到整体的 CIS（corporate identity system，企业形象识别系统），再到品牌传播中的各类视觉元素，都离不开形态构成的精妙运用。国内知名电商美团，从 LOGO 设计到员工着装、交通工具、日常用品等设计，形成了比较完整的视觉传达系统，使其在众多品牌中脱颖而出，如图 4-38 和图 4-39 所示。

图 4-38　美团员工服装

图 4-39 美团周边产品及交通工具

2. 形态构成在品牌 CIS 中的应用

CIS 意为"企业形象识别系统",它起源于欧美,盛行于全球。20 世纪初德国著名现代设计师彼得·贝伦斯(Peter Behrens)为德国通用电气公司(AEG)下属无线电器公司进行的视觉识别设计规划的案例,普遍被认为是统一视觉形象设计的 CI 起源。20 世纪 30 年代左右,美国设计师雷蒙德·罗维(Raymond Loewy)和保罗·兰德(Paul Rand)等人提出了 CIS 概念。完整的 CIS 包括理念识别(mind identity,MI)、行为识别(behavior identity,BI)、视觉识别(visual identity,VI),如图 4-40 所示。

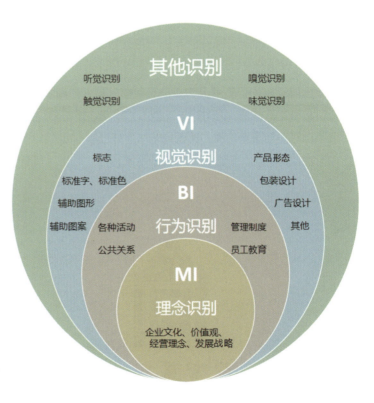

图 4-40 CIS 关系图谱

中国早期比较知名的 CIS 案例是设计师靳埭强先生为中国银行设计的标志，如图 4-41 所示，其将古钱币与汉字"中"相结合，图标简洁、现代感强。如图 4-42 所示为太阳神集团有限公司标志，其把企业、商标、产品三者合一，简练、和谐，视觉冲击力强。在 CIS 盛行的今天，属于 CIS 分支的 VI 更是得到企业的空前重视，并延展到企业品牌形象塑造的方方面面。

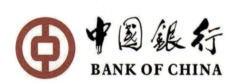
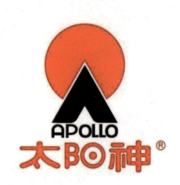

图 4-41　中国银行标志　　　　图 4-42　太阳神集团有限公司标志

3. 形态构成在 VI 中的应用

当代经济社会中，VI 通过一系列视觉元素的整合与统一，有效地塑造企业品牌形象，是企业品牌管理的重要工具。形态构成在 VI 中的应用贯穿于标志设计到品牌传播的各个环节，是 VI 设计的核心，对提升品牌形象、增强品牌识别度与记忆度具有不可估量的价值。以下将从五个方面详细探讨形态构成在 VI 中的应用。

（1）标志（LOGO）。

标志是视觉识别系统的核心元素，也是企业视觉识别系统的灵魂。形态构成在标志设计的应用中起着关键作用，一般会选用简练、醒目、易识别、独特的形态构成元素去表达企业品牌的核心价值和理念。如图 4-43（a）所示，故宫博物院的标志用汉字"宫"架构，融入"海水江牙"和"玉璧"的图形元素；"宫"字下不封口，寓意今日故宫是开放的；同时标志造型上方"海水托玉璧"有珍如拱璧之意，造型中的矩形与故宫空间格局（前朝后寝）相符，与玉璧构成"天圆地方"。如图 4-43（b）所示，四川博物院的标志是汉字"四川"抽象变形后形似青铜鼎的标志，传达了博物院的地域特征，突出了其重要馆藏文物——青铜鼎。

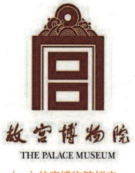

（a）故宫博物院标志　　　　（b）四川博物院标志

图 4-43　博物院标志

（2）标准字、标准色、辅助图形与图案。

标准字和标准色与标志共同构成了品牌的视觉基础，是 VI 系统的重要元素。标准字的设计需要考虑字体的风格、笔画、间距等，以确保在不同媒介和尺寸下都能保持一致的识别度。而标准色则通过特定的色彩或色彩组合，形成品牌专属记忆，传达品牌的情感与氛围。如图 4-44 ~ 图 4-46 所示，字节跳动旗下的字节跳动公益与字节跳动的标志选用了同样的字体、颜色和元素布局规则，同样属于字节跳动的抖音集团、飞书、火山引擎的标志在色彩应用上也和字节跳动的标志保持了一致。此外设计辅助图形与图案也是形态构成在品牌视觉系统中的重要手法，它可以让品牌的视觉系统层次更丰富。在读图时代，图案与图形的重要性也更易被大众接受、认可。

图 4-44　字节跳动公司办公楼上醒目的公司标志

图 4-45　字节跳动标志与字节跳动公益标志

图4-46 字节跳动旗下公司的标志及抖音集团企业社会责任报告设计图片

（3）产品形态与包装设计。

产品形态：形态构成在产品设计中影响产品的外观形状、结构布局等，使产品不仅具有实用性，还具备美观性和独特性，从而增强品牌的竞争力。包装设计：包装作为产品的"外衣"，是吸引消费者的重要视觉元素，包装设计则是提升产品附加值和品牌形象的重要手段。

产品形态与包装设计是VI系统在产品层面的延伸与应用。形态构成设计可以使产品呈现与品牌形象相一致的视觉效果，增强品牌的整体识别度。如近年来发展势头强劲的茶饮品牌茶百道的产品形态与包装设计，都采用了茶百道标志上的统一图案元素和色彩元素，使消费者能一眼识别出其产品，如图4-47所示。

图4-47 茶百道标志、主要产品、周边产品设计及包装宣传设计图片

（4）广告设计。

形态构成在广告设计中的应用，主要是通过创意性的形态设计吸引目标受众的注意力，传达品牌信息和产品特点。在其他宣传物料中运用形态构成的设计手法，则可以确保品牌形象的统一性和识别度，如名片、宣传册、海报、活动布置、交通工具等运用相同或者相似的具有特点含义的元素，如图 4-48 所示。

图 4-48　名创优品标志、七夕海报、交通工具喷涂设计

（5）其他。

除了上述几个方面，形态构成在 VI 系统中的应用还体现在空间设计、导视系统设计、周边产品开发等领域，如图 4-49 和图 4-50 所示。形态构成在 VI 系统多领域的应用，极大地丰富了品牌的视觉表达形式，提升了品牌的整体形象。

图 4-49　麦当劳周边产品图

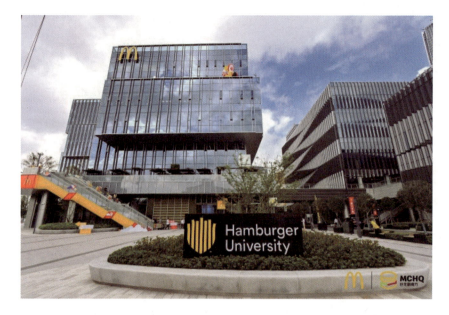

图 4-50　麦当劳汉堡大学

4. 形态构成在品牌文化与理念传达领域的应用

在品牌形象塑造与传播过程中，形态构成作为设计的重要元素，深刻影响着品牌文化与理念的传达。优秀的形态构成设计不仅体现了企业的核心价值观与经营理念，还直接关系到品牌的知名度、美誉度以及消费者的认同感与忠诚度。

（1）形态构成通过设计独特的品牌标识、色彩搭配、字体图案选择等视觉元素，将抽象的企业文化具象化，帮助消费者更好地理解与传播企业文化理念。

（2）形态构成设计虽然千变万化，但设计的核心始终与品牌内在价值保持高度统一，在产品形态、包装设计、广告宣传等各种视觉呈现中传达一致的企业理念。这种一致性不仅有助于增强品牌的辨识度，还能在消费者心中建立起深刻的记忆点，有效提升消费者的信任度与忠诚度，提高企业的市场竞争力。

5. 数字媒体时代形态构成在企业品牌形象塑造应用领域的发展趋势

在数字媒体时代，形态构成在企业品牌形象塑造领域中的应用发展呈现出一系列显著的趋势。数字媒体技术的快速进步和消费者对品牌认知与体验的新需求也推动着形态构成的创新和发展。以下是与形态构成关系比较密切的几个发展趋势的详细分析。

（1）视觉元素的多元化与个性化。

随着数字媒体技术的发展，品牌形象的视觉元素不再局限于传统的标志、色彩和字体，而是拓展到动态图形、交互式界面、虚拟现实（VR）和增强现实（AR）等多元化领域。通过运用这些新兴技术，能够创造出更加个性化、沉浸式的视觉体验，从而加深消费者对品牌的记忆与认同。例如，故宫博物院利用 AR 技术让参观者可以在线上的"V 故宫"进行参观体验，如图 4-51 所示。

（2）品牌故事的数字化讲述。

在数字媒体时代，品牌故事成为连接品牌与消费者的重要桥梁。形态构成设计通过数字媒体平台，以视频、动画、H5 页面等形式讲述品牌的历史、愿景和价值观，使消费者能够更加直观、深入地了解品牌背后的故事，如图 4-52 所示。同时，品牌标志元素的数字化应用不仅增强了品牌的情感共鸣，还提高了品牌的传播效率和覆盖面。

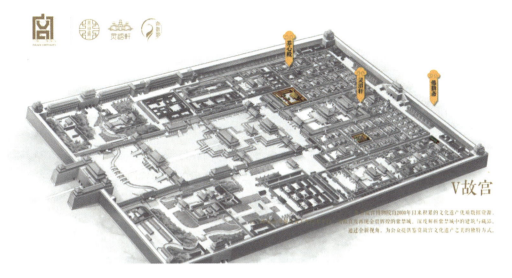

图 4-51　故宫博物院的"V 故宫"及其效果图

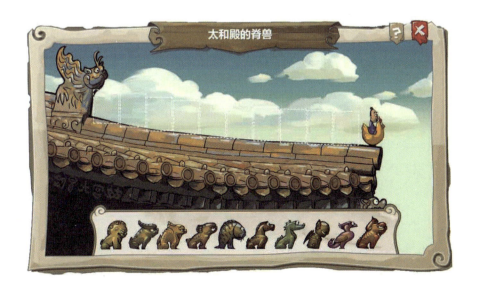

图 4-52　故宫博物院开发的游戏视频：太和殿的脊兽

（3）跨平台整合传播。

数字媒体时代的一个显著特点是传播渠道的多样化和碎片化。品牌形象塑造时需要整合多种数字媒体平台（如社交媒体、视频平台、电商平台等），实现跨平台整合传播。借助形态构成可以塑造统一的品牌形象和传达一致的信息，在不同渠道上形成合力，从而提高品牌的知名度和影响力，如图4-53所示。

（4）可持续发展能力与社会责任的强调。

在数字媒体时代，消费者对品牌的期望不再仅仅局限于产品或服务本身，还包括品牌的社会责任和可持续发展能力。品牌通过数字媒体平台展示其在环保、公益等方面的努力和成果，能够提升其正面形象和社会认可度，如图4-54所示。形态构成设计顺应这种趋势促使品牌更加注重自身的社会责任和可持续发展能力，将其融入品牌形象塑造的全过程。

图4-53 抖音与故宫博物院联合推出的"抖来云逛馆"

图4-54 阿里巴巴展出关照孤独症儿童的AI绘本工具"追星星的AI"

三、学习任务小结

本次课学习了形态构成在品牌形象塑造领域的应用，并了解了形态构成在品牌形象塑造领域的发展趋势，通过经典案例作品赏析，同学们的艺术鉴赏能力和艺术审美能力得到提升。希望同学们课后多搜集和整理形态构成在品牌形象塑造领域的经典案例，并结合本节知识进行分析归类，然后进行现场展示和讲解，训练自己的语言表达能力。

四、课后作业

（1）搜集国内知名企业的品牌CIS资料，挑选10幅图片，制作成图文结合的PPT。

（2）尝试运用本书前面章节所学的形态构成知识，模拟作业（1）里的品牌CIS设计，为其设计一张广告宣传图片。

项目五
数字媒体艺术作品赏析

学习任务一　经典数字媒体艺术作品赏析
学习任务二　行业项目案例分析
学习任务三　优秀数字媒体艺术作品展示与点评

学习任务一　经典数字媒体艺术作品赏析

教学目标

（1）专业能力：学生能够认识经典数字媒体艺术作品中的形态构成；能够说出经典数字媒体艺术作品中的设计目标，包括设计的创意点。

（2）社会能力：学生能够说出生活中的美学构成，分析其在数字媒体艺术作品中的潜在应用；能够收集各种技术应用于数字媒体艺术中的案例，并能够口头表述其设计技术和呈现媒介。

（3）方法能力：提高学生的信息和资料收集能力，以及设计案例分析、提炼与应用能力。

学习目标

（1）知识目标：掌握点、线、面的形态构成原理及其在数字媒体艺术装置中的应用；理解二维及三维点、线、面形态构成设计图的绘制技巧，掌握经典数字媒体艺术作品运用的技术类型。

（2）技能目标：能够从设计案例中提炼点、线、面设计元素，独立完成经典数字媒体艺术作品的设计目标的分析或者设计说明的撰写。

（3）素质目标：能够大胆、清晰地表述经典数字媒体艺术作品的设计特色，培养跨学科的综合能力，为未来学习做好准备。

教学建议

1. 教师活动

（1）通过多媒体教学手段，展示经典数字媒体艺术设计作品中的审美特征与设计方法，结合理论进行讲解，加深学生对数字媒体艺术作品的理解。

（2）将思政教育融入课堂教学，引导学生探索作品中的中华传统艺术元素，鼓励学生将其融入艺术装置设计中，激发创意。

（3）挑选学生感兴趣的经典数字媒体艺术作品，如1994年发布的采用了对称式形态构成的经典游戏海报《魔兽争霸：人类与兽人》（见图5-1），引导学生分析如何从案例中提炼设计元素并进行创造性重组，同时提供实践指导，帮助学生掌握设计技巧。

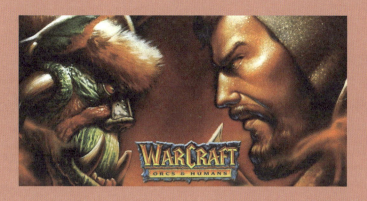

图 5-1　经典游戏海报《魔兽争霸：人类与兽人》

2. 学生活动

（1）选取感兴趣的案例进行展示和讲解，其间重点讲解复杂的互动说明。如图 5-2 所示为"中国录像艺术之父"张培力在 1989 年的"中国现代艺术展"中的作品《30×30》，该作品拉开了数字媒体艺术在中国发展的序幕，记录了反复摔碎并粘合镜子的过程。张培力本人戴着橡胶手套，将一块 30 cm × 30 cm 的镜子摔碎，用 502 胶水黏合，然后再摔碎，再黏合，如此重复，持续 180 分钟。如图 5-3 所示为 2008 年张培力的互动装置作品《带有球形建筑的风景》，它由 36 个 5 英寸的 LCD 显示屏、36 个 DVD 播放器和 72 个红外传感器组成，36 块屏幕横排排列，复制的构成形态象征一卷胶卷，静置时屏幕处于空白状态，但当观者移步于屏幕前 3 米范围内，红外传感器捕捉到观者的靠近，图像便会出现，观者进一步走近作品，更多的屏幕便会被激活，一旦观者离开这个范围，屏幕随即关闭，图像也就此消失。每个屏幕所显示的内容是一个球形建筑的静止图像，是在距建筑一米的位置从左到右拍摄的，虽然图像中的建筑本身保持静止，但由于拍摄位置的变化，每个图像的前景也发生了略微的改变。观者若从 36 个屏幕前依次走过，随着图像的出现与消失，体验到的将会是一连串运动的画面。作品通过红外传感器实现了与观者的交互，"运动"成为激活屏幕的主体，使观者从中感知某种不确定性，即感知总是流动不定的。

（2）构建自主学习与团队协作，构建以学生为中心的教学模式，鼓励学生自主学习、自我管理，并通过团队协作完成设计任务，培养综合能力。

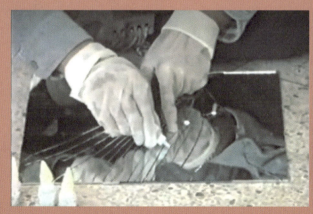
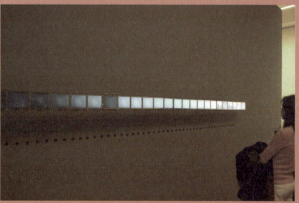

图 5-2　经典作品《30×30》　　　　　图 5-3　装置艺术作品《带有球形建筑的风景》

一、学习问题导入

同学们好！在日常生活中我们通过了解一个企业品牌形象的历史创作过程，如百事可乐图标设计形态演变过程（见图5-4），可以了解一个跨越学科边界的团队合作系统。著名跨域艺术团队teamLab自2001年起开始活动，该团队由艺术家、工程师、CG动画师、建筑师、数学家等不同领域的专家组成。teamLab团队利用互动形成极具想象力的沉浸式观展体验，在世界各地巡回展览，并在上海设有常驻展览。2017年在北京798艺术街区，teamLab团队展出了他们的作品《花舞森林》（见图5-5），该作品展现了长久以来艺术与科技、设计与技术的完美融合。

在这个领域里，数字媒体艺术作品就像一个充满魔力的万花筒，通过多媒体、多通道的互动装置，将我们带入一个前所未有的艺术体验世界。如图5-6所示的林俊廷作品《富春山居图》，在2011年于台北故宫博物院展出，该作品是运用设计方法对黄公望名画《富春山居图》的重新演绎，也是第一次将分布于海峡两岸的这幅传世名画利用技术的方式合璧展览。

作品首先运用3D视觉动画与光影笔墨对《富春山居图》做了非物质化的视觉临摹，然后利用传感器

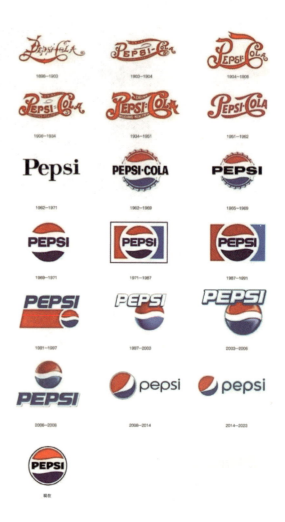

图5-4　百事可乐图标设计形态演变过程

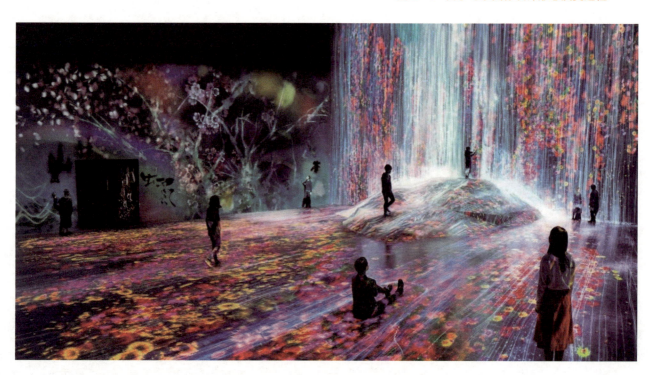

图5-5　teamLab团队作品《花舞森林》

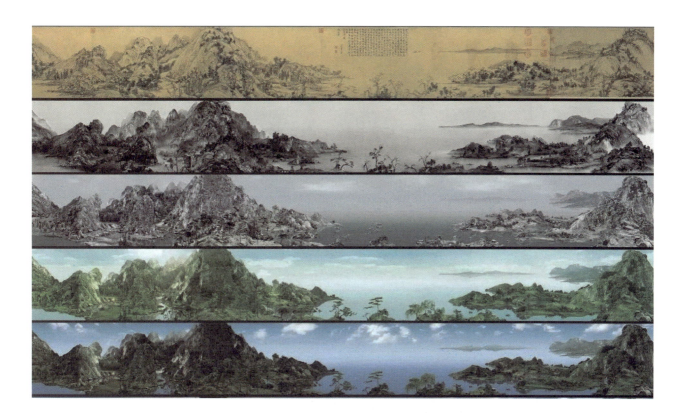

图 5-6　林俊廷作品《富春山居图》

技术与交互手段让观众与画中的景与物产生互动。当观众拿起或放下水面上的酒杯时，水面也会随之发生流动；当观众冲着画中的渔夫呼喊时，渔夫也会回过头来与你挥手示意。作品中的人、物、景与现代科技的声、光、电交织与联结，这正是利用现代科技的视觉表现与交互技术搭建了一座穿梭 600 多年光阴与古人对话与交流的桥梁。设计师往往拥有多元的知识结构和跨界的创作思维，能够巧妙地将不同领域的知识和技术融入艺术创作中。同时，这些多元技术手段的应用，也使得数字媒体艺术的各个领域之间优势互补，展现出独有的跨界性与多维度性。

综上所述，数字媒体艺术以其独特的魅力和无限的创意可能，吸引着越来越多的艺术家和创作者投身其中。接下来，就让我们一起走进数字媒体艺术的世界，探索其背后的奥秘，感受艺术与科技交融的魅力吧！

二、学习任务讲解

接下来我们进行作品创作详解，在创意的火花碰撞之后，历经影响因素的深刻剖析与交互需求的精准定位，我们迎来了交互装置模式构建的终极篇章——具体创作实践。这一环节，犹如设计师手中的画笔，将灵感与构思化为现实。

1. 数字媒体艺术创作中的媒介选择

在数字媒体艺术的创作中，媒介的选择极为关键，因为它是内容的载体，也是信息的传递者。媒介可能是专业影院震撼的银幕，也可能是美术馆安静的数字显示器，或是公共空间活跃的 LED 大屏。不同的媒介通过其独特的展示方式，对影像的清晰度、观众的观赏感受以及作品的整体氛围产生影响。例如，2009 年的科幻

电影《阿凡达》凭借出色的数字特效（见图 5-7～图 5-10），打造了一个如梦似幻的潘多拉星球，刷新了影史票房纪录并荣获众多奖项，包括第 82 届奥斯卡最佳视觉效果奖。其震撼的视觉效果并非仅仅依靠巨大的银幕尺寸，而是借助了 3D 技术和计算机动画 CG 技术。电影中的电脑动画场景占据了超过一半的比例，视觉特效镜头更是多达 3000 个，该电影成为 3D 电影走进院线的里程碑，推动了 3D 电影的发展。媒介不仅是传递创意的桥梁，更是连接观众情感的纽带，深刻影响着作品的意义和价值。

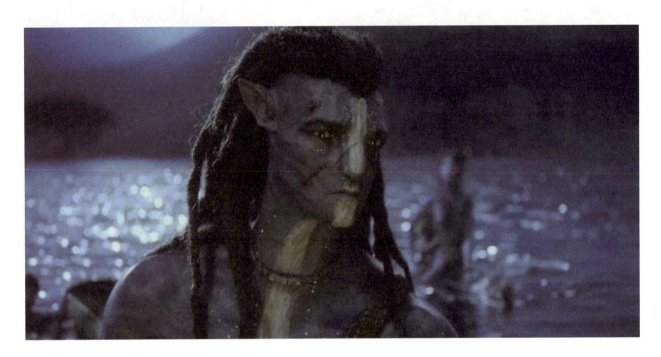

图 5-7　电影《阿凡达》1

图 5-8　电影《阿凡达》2

图 5-9 电影《阿凡达》3

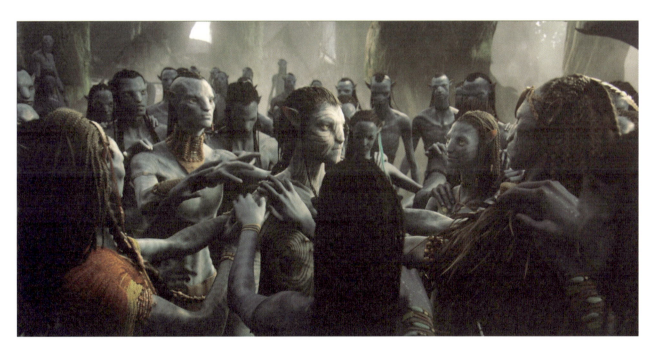

图 5-10 电影《阿凡达》4

2. 水幕电影

20 世纪 80 年代出现的水幕电影，通过高压水泵和特制水幕发生器将水自下而上高速喷出，形成扇形水幕墙作为"银幕"，代替传统的电影银幕。当影像被投射到水幕上时，水的介质和天然形态营造出一种如梦如幻、轻盈缥缈的视觉效果，令人仿佛置身于仙境之中。高度为 20 多米、宽度为 30~60 米的巨大水幕重新定义了

立体空间，使观看距离和角度的选择更加灵活。从平面到不规则垂直平面，再到 360 度环形水幕，以及因地制宜的瀑布，这些都可以成为影像展示的媒介。2011 年初，香港的海洋公园更是正式上映了环形水幕电影，为观众带来了全新的视觉体验。

3. 设计的技术需求

数字媒体艺术作品的创作，绝非个人英雄主义的舞台，而是跨学科、跨领域团队合作的结晶。许多经典数字媒体艺术作品不仅融合了语音识别、红外线传感识别、手势识别等前沿技术，还巧妙结合了虚拟现实与人工智能技术，这些不同领域技术手段的综合运用，使得作品展现出复杂而新颖的艺术风格，令人叹为观止。

在这个过程中，设计师需要提出技术需求，然后与技术人员共同推动创作进程的高效前行。这种团队模式既保持了个体的独立性，又确保了整体的协调统一，共同为作品的完美呈现贡献力量。例如，根据观众的视线移动或面部表情变化迅速做出反馈，或精确控制影像的播放与停止以适应观众的进出范围。成功的交互程序，不仅能让观众沉浸在美妙的审美体验中，更能清晰地传达作品的主题与内涵。

4. 视觉形态构成与设计目标

数字媒体艺术作品的设计目标是作品的内在意蕴，往往传递着深刻的内涵或者强烈的设计趣味。视觉形态构成是设计目标的实施方法，通常运用构成法则或巧妙的图形维度转换、颜色变换等手法，来提升作品吸引力。数字媒体艺术的设计需要深入分析不同视觉形态构成，如单一点、线、面构成与复杂的创意设计方法，总结归纳，精准把握数字媒体艺术作品营造引人入胜的视觉盛宴的核心要素。

三、学习任务小结

在本次课中，同学们初步认识了数字媒体艺术作品的设计特点，深入探讨了数字媒体艺术的视觉形态构成与设计目标，详细了解了设计所需的技术支撑和媒介对于作品呈现的重要性。通过赏析一系列经典数字媒体艺术作品，同学们不仅拓宽了视野，也显著提升了艺术修养与审美情趣。课后，为了进一步丰富大家的设计语言与创新能力，建议同学们积极拓展学习范围，多收集、欣赏各类数字媒体艺术形态构成的设计作品。

这些作品往往蕴含着设计师独特的创意视角与精湛的技术手段，通过分析它们背后的设计思路——从设计目标到创意构思再到最终的表现手法与实现路径，同学们可以从中汲取灵感，学习如何将抽象概念具象化，如何巧妙运用色彩、形状、线条等视觉形态构成构建出既富有表现力又引人深思的作品。这一过程不仅能够全面提升同学们的设计制作能力，还能激发创新思维，为将来的艺术创作与设计实践打下坚实的基础。

因此，希望大家能够充分利用课余时间，主动探索，勤于思考，不断积累与实践，让自己的设计之路越走越宽广。

四、课后作业

（1）设计作业要求。选定一个具有代表性的中国传统图案作为设计灵感。理解图案寓意，描述其文化内涵和象征意义，理解其在现代社会中的价值和意义。将其转化为适合数字媒体艺术表现的元素和符号，考虑如何运用三维空间、光影、材料、技术手段来呈现。写出互动体验，思考如何通过数字媒体艺术的形式让观众在欣赏作品的同时，也能参与作品的创作和解读。写出运用何种技术和材料来实现相应效果，如雕塑、光影装置、互动媒体等，确保作品在技术上可行且富有创意。画出设计方案。

（2）评分标准包括设计草图、设计目标、互动说明、材料选择、技术手段。互动说明应描述观众如何与作品互动，以及互动过程中可能产生的体验效果。

（3）制作一个简化版的模型或原型，以更好地展示设计想法和实际效果。

学习任务二 行业项目案例分析

教学目标

（1）专业能力：培养数字媒体艺术作品的鉴赏能力，培养创新设计思维。

（2）社会能力：培养跨文化交流能力，提高团队合作与项目管理能力。

（3）方法能力：掌握分析方法，培养批判性思维，提高解决问题能力。

学习目标

（1）知识目标：掌握数字媒体艺术基础理论，赏析经典作品，了解其历史背景与技术应用。

（2）技能目标：掌握数字媒体技术应用技能，提升艺术创作与设计能力，培养批判性思维，提高分析能力，锻炼团队合作与沟通技巧。

（3）素质目标：具备数字文化理解能力、艺术表现力、技术与艺术融合创新能力，提升视觉传达效果、多媒体叙事技巧、用户互动体验设计敏感度。

教学建议

1. 教师活动

（1）收集并展示数字媒体艺术经典作品，分析各种经典作品的设计背景、技术和艺术特点，提升学生的审美素养，激发其艺术想象力与创新能力。

（2）选择具有代表性的数字媒体艺术作品进行深入分析，让学生理解作品的创作背景和技术手段，并指导学生利用网络资源进行自主学习，培养他们终身学习的能力。

（3）积极与学生互动，鼓励学生提问与分享，培养学生独立思考和解决问题的能力。

2. 学生活动

（1）分组进行数字媒体艺术经典作品赏析活动，培养分析能力和艺术表达能力，提升团队协作能力。

（2）参与教师组织的案例赏析活动，利用网络资源进行自主学习，对数字媒体艺术领域保持持续关注，了解最新的艺术动态和技术发展。

（3）享受学习的过程，保持对数字媒体艺术的热爱和好奇心。

一、学习问题导入

同学们好！数字媒体艺术是一个涵盖广泛的领域，它结合了艺术创作与数字媒体技术，创造出独特的视觉和听觉体验。对经典作品进行赏析，可以帮助我们理解数字媒体艺术的发展脉络，以及艺术家如何利用技术来表达创意。在学习经典数字媒体艺术作品时，我们可以从以下几个问题入手：作品的创作背景是什么、艺术家使用了哪些数字媒体技术和工具、作品传达的主题和信息是什么、作品如何与观众互动等。通过对这些问题的探讨，我们可以更全面地赏析数字媒体艺术作品，理解其艺术价值和技术革新。

二、学习任务讲解

数字媒体艺术作品是一种融合了数字媒体技术与艺术创作的新兴艺术作品，包括数字绘画、3D建模、动画、交互式装置等多种形式。学习赏析经典数字媒体艺术作品，首先需要培养审美能力，学习色彩、构图、形式感等艺术基础知识。其次，理解数字媒体艺术的发展历程和当前趋势也很重要，这有助于把握创作方向。最后，实践是提高技能的关键，只有多尝试创作，不断反思和改进，才能提升数字媒体艺术赏析和创作能力。下面我们一起赏析以下几个经典作品。

1. 案例一：新加坡樟宜机场数字媒体装置

新加坡樟宜机场（Changi Airport）不仅仅是一个旅行枢纽，还是一个自然奇观的展示地。机场以其独特的设计和丰富的自然元素而闻名，为旅客提供了一个宁静而舒适的中转环境。传统的装置，如森林谷，是一个郁郁葱葱的绿色避风港，分布在多层步行小径和阳台式座位之间。还有雨漩涡，作为世界上最高的室内瀑布，是樟宜机场的核心景观。

除此之外，樟宜机场还有独特的数字媒体装置，这些装置用于在机场内部创造出一个令人沉醉的环境，将本地的自然景观融入旅客的旅程中。通过创新的多媒体技术，如视频投影、光影效果和声音设计，这些装置为旅客呈现了独特的视听体验，使他们仿佛置身于新加坡的自然奇观之中。其数字媒体技术的应用如下。

（1）视频投影：利用高清晰度的投影技术，将新加坡的自然风光、野生动植物等图像投影到装置上。动态的视频内容增加了视觉的流动性和生动性。

（2）光影效果：通过灯光的变化和控制，营造出不同的氛围和情感，如热带雨林的神秘、花园的宁静等。光影的运用增强了视觉冲击力，使旅客仿佛置身于真实的自然场景中。

（3）声音设计：结合自然环境声音，如鸟鸣、水流声等，为旅客提供沉浸式的听觉体验。声音的设计考虑了空间感和时间变化，与视觉元素相辅相成。

（4）沉浸式体验：通过视听元素的结合，创造出一种沉浸式的体验，使旅客能够在短时间内忘记旅途的疲劳。这些装置不仅提供娱乐，还具有教育意义，向旅客介绍新加坡的自然环境保护。

新加坡是一个多元文化的国家，这些装置从丰富的文化遗产中汲取灵感，展现新加坡独特的文化身份。作为"花园城市"，新加坡以其丰富的热带植被、多样化的野生动植物和美丽的花园而闻名。艺术装置的设计灵感往往来自这些自然元素，如热带雨林、胡姬花园、滨海湾花园等。通过这些灵感来源，樟宜机场的数字媒体艺术装置不仅展现了新加坡的自然美景和文化特色，还提供了一个互动、教育和放松的空间，丰富了旅客的旅行体验。

扫描下面的二维码可以观看视频，案例图片如图5-11～图5-16所示。

案例一视频

图 5-11　数字媒体瀑布 1

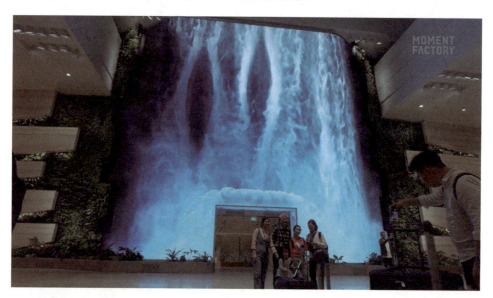

图 5-12　数字媒体瀑布 2

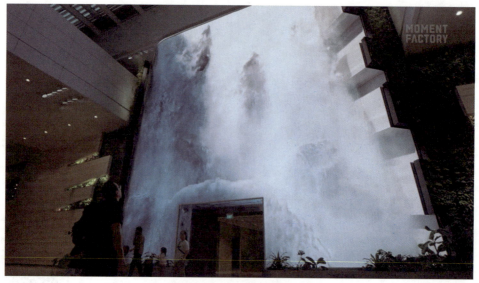

图 5-13　数字媒体瀑布 3

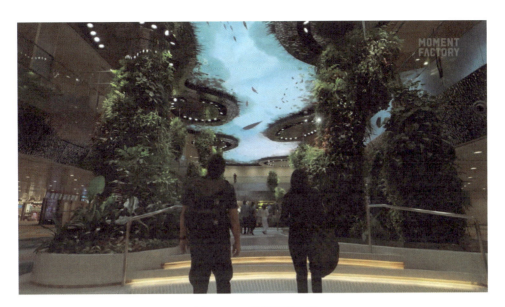

图 5-14 虚拟海洋天幕

图 5-15 鱼群在头顶游弋

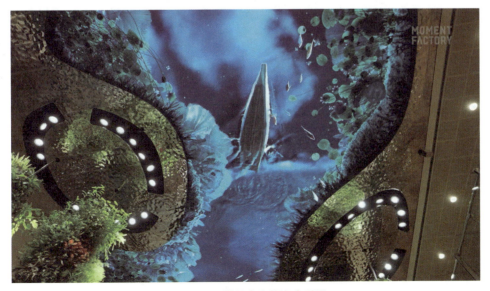

图 5-16 模拟真实的海底世界

2. 案例二：山海 Mountains & Oceans

南宋著名画家马远的《水图》是南宋时期绘画艺术的杰出代表，这组作品以其独特的艺术风格和深邃的意境著称。马远，字遥父，号钦山，是南宋四大家之一，以其山水画闻名于世。《水图》不仅是马远艺术探索的成果，更是中国绘画史上对水主题描绘的里程碑。它以独特的艺术手法和深邃的意境，展现了水的千变万化和生命的哲理。

《山海 Mountains & Oceans》的创作过程是一个将传统东方美学与现代三维技术相结合的探索之旅。创作者从南宋画家马远的《水图》中汲取灵感，将现代技术和传统美学相结合，呈现了一幅富有诗意和想象力的山水画面。

在概念设计阶段，需要绘制草图，规划视频的整体风格、色彩、构图和动态。这一阶段的目标是确定将平面画作的美学转化为三维动态形式的方式。为实现这一视觉效果，创作者选择使用 Houdini 进行模拟和 Octane Render 进行渲染。这些工具在三维模拟和渲染领域具有强大的功能，能够帮助创作者实现复杂的水体动态和光影效果。

在三维建模阶段，需要构建场景的基础结构，包括山脉、水域等。这一步骤是将二维概念转化为三维空间的桥梁。创作者使用 Houdini 进行水体的模拟，通过设置流体动力学参数，模拟水的流动、波动和溅起等动态效果，这一步骤是实现水动态美的关键。为了追求与传统东方绘画相似的平面化视觉效果，创作者设计了特殊的材质和纹理，放弃了真实水体的复杂光影，转而使用点、线、面等平面元素。通过 Octane Render 进行渲染，创作者实现了高质量的视觉效果。在渲染过程中，创作者考虑了光线、阴影、反射和折射等因素，增强了画面的立体感和动态感。渲染完成后，创作者在后期软件中进行了色彩校正、添加特效、合成等多个步骤，进一步增强了视觉效果和情感表达。为了增强视觉体验，创作者还设计了相应的音效，如水声、风声等，以营造沉浸式的观看体验。《山海 Mountains & Oceans》成功地将东方传统美学与现代三维技术相结合，为观众呈现了一幅既具有现代感又不失传统韵味的山水画面。

扫描下面的二维码可以观看视频，案例图片如图 5-17 ～ 图 5-22 所示。

案例二视频

图 5-17　把名画《水图》动态化

图 5-18 静态的画动起来

图 5-19 旭日初升,一片金光

图 5-20 大海波涛汹涌,五彩大山若隐若现

图 5-21 海水在五彩山流转

图 5-22 山海变幻

3. 案例三：时空旅程星球探索馆

时空旅程星球探索馆（Planetary Exploration）是由GooestTech打造的全国首个全面沉浸式科普教育体验馆，并首次引入元宇宙的概念，结合线上线下的虚拟与现实场景体验，展馆面积达20000平方米。展馆以"邂逅科学，预见未来"为主题，分为邂逅科学、探索自然、深蓝秘境、逐梦星辰和预见未来五大展区，通过丰富的数字多媒体展览，涵盖了100多个科普知识点。

展馆使用了多种先进的数字互动技术，如动作捕捉、手势识别、道具识别和沉浸式的CAVE空间。这些技术的应用使得观众能够以沉浸式的方式体验展览，仿佛置身于宇宙、地球及其生态系统的奇妙世界之中。通过多维感官体验和丰富的视觉呈现，展馆为观众提供了一个"无忧学习，快乐游戏"的空间。

在"邂逅科学"区，观众可以通过时空隧道，与古今中外的科学家跨越时间和空间对话；在"探索自然"区，观众可以体验一场穿越万物的奇妙冒险，揭示大自然的种种奥秘；在"深蓝秘境"区，观众仿佛置身于深不可测的海底世界，与五彩斑斓的海洋生物并肩游动，感受海洋的神秘与壮丽；在"逐梦星辰"区，观众可以穿越广袤的宇宙，回顾宇宙的发展历程，感受人类探索宇宙的梦想与勇气；在"预见未来"区，观众可以想象并参与未来世界的构建，与数字科技一起展望美好的未来。

展馆通过"科技+教育"双引擎驱动，打破了传统教育的界限。它不仅能传递信息，还能激发观众对科学、环境保护和可持续发展的兴趣。展馆融入了生态平衡和可持续发展的理念，强调了人类与自然的和谐共处。展区的内容设计激发了公众对科学、环境保护的关注和思考，增强了他们对未来发展的责任感。展馆通过科技创新，不仅提供了令人震撼的感官体验，还将复杂的科学知识生动地呈现给观众，打破了传统科教的界限，激发了观众对科学和未来的兴趣。

扫描下面的二维码可以观看视频，案例图片如图5-23～图5-28所示。

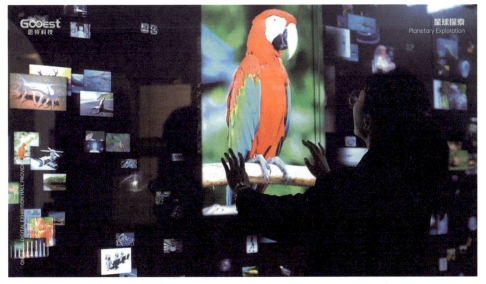

图5-23 穿越万物的奇妙冒险

案例三视频

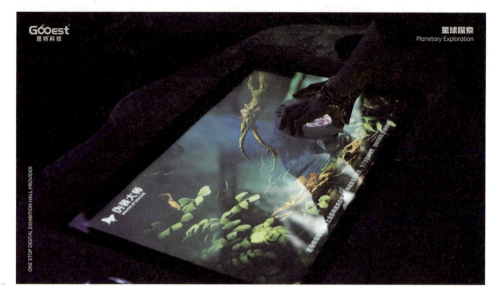

图 5-24　大自然的种种奥秘

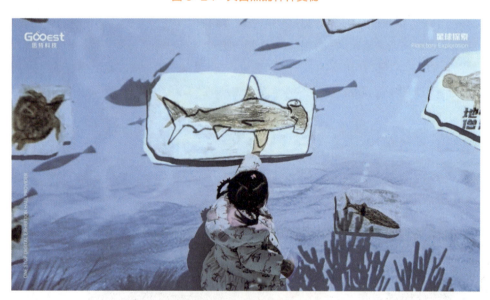

图 5-25　深不可测的海底世界

图 5-26　时空隧道

图 5-27　穿越广袤的宇宙

图 5-28　想象并参与未来世界的构建

4. 案例四：宋代美学空间

"宋代美学空间"通过结合视觉、听觉和触觉元素，为观众创造了一个多感官的体验。例如，它使用环绕声效配合视觉艺术作品，或者通过特殊材料让观众触摸感受宋代的工艺。该空间包含触摸屏、投影互动等技术，使观众可以通过手势、移动设备或其他交互方式与其中的内容互动，从而更深入地了解宋代文化。

该空间邀请观众参与艺术创作，通过提供数字画板或互动工具，让观众尝试用自己的方式表达宋代美学，通过互动式的故事讲述方式，让观众成为故事的一部分，通过互动选择来影响故事走向，从而更深入地体验宋代文化。它利用 VR 和 AR 技术，让观众沉浸在宋代的环境中，或者在现实空间中叠加宋代美学元素，提供一种超越传统展览的体验。

该空间使用动态图像、视频或动画来展示宋代艺术作品，使静态的艺术作品更加生动，增强观众的观展体验。互动设计的亮点能够吸引不同背景的观众，提高他们的参与度，使他们更加投入地体验宋代美学空间。在研究与实践博物馆数字沉浸式展览的过程中，我们发现在数字社会中成长起来的新一代博物馆受众在获取知识信息的习惯上发生了根本性变化，使用数字媒体技术工具已成为他们感知世界的基本能力与习惯。

案例图片如图 5-29 ~ 图 5-34 所示。

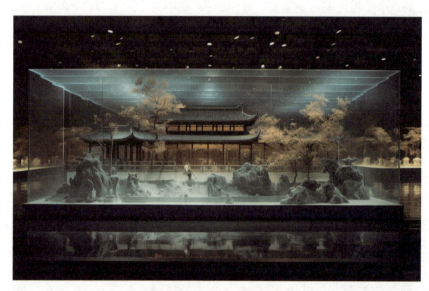

图 5-29　宋代园林美学

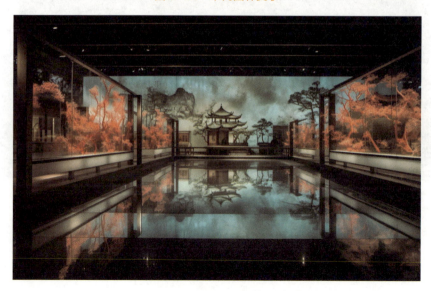

图 5-30　唯美飘逸

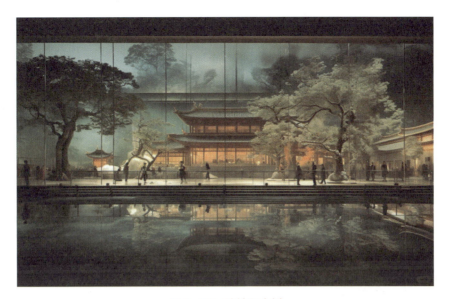

图 5-31 池塘和大树

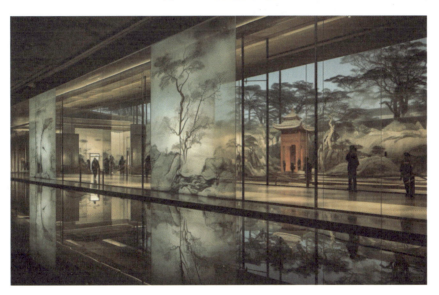

图 5-32 时空穿越

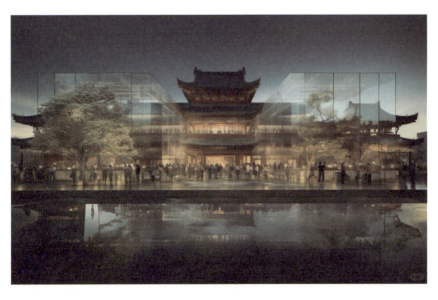

图 5-33 空灵的宫殿

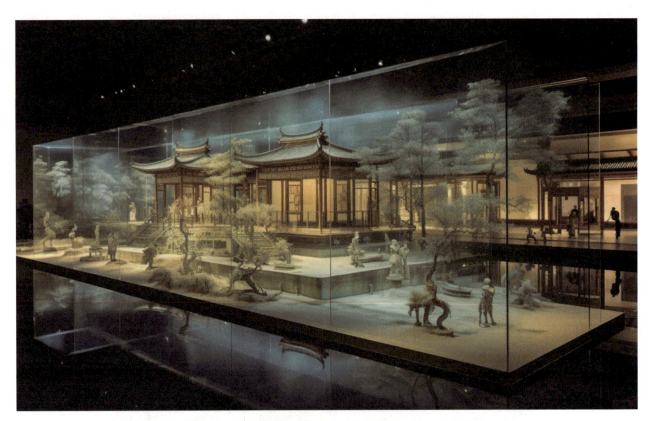

图 5-34　浓缩在盒子里的园林

5. 案例五：AIGC 千里江山沉浸式展

《千里江山图》是中国北宋时期画家王希孟创作的一幅绢本设色山水画卷，现收藏于北京故宫博物院。这幅画是中国十大传世名画之一，也是中国传统山水画的代表作之一，其以精湛的技艺和深远的艺术影响力著称。

在当今时代，这幅画的影响力依然深远，经常被用在各种文化宣传和艺术创作中，也是中国艺术教育中的重要内容。通过现代技术，如 AIGC（artificial intelligence generated content，人工智能生成内容）技术，可以对《千里江山图》进行新的诠释和展现，使其以新的形式呈现在公众视野中，进一步传承和弘扬中国传统文化。

"AIGC 千里江山沉浸式展"是一个结合了 AIGC 技术的数字艺术展览。这个展览以中国传统的山水画《千里江山图》为主题，通过现代数字媒体技术重新诠释和展现这一经典艺术作品。

该展览利用 VR 和 AR 技术，让观众沉浸在一个数字化重建的千里江山的世界中。观众可以通过头戴设备，体验到仿佛身临其境的山水景观。该展览包含多个交互式艺术装置，观众可以通过触摸、动作或声音与艺术作品互动，从而影响作品的展示效果，创造出独特的观赏体验。

展览中的艺术作品由 AI 创作而成，利用机器学习算法学习《千里江山图》的风格和元素，生成新的数字媒体艺术作品。这些作品融合了视频、音频、动画和静态图像等多种媒体形式，创造出丰富的视听体验。

通过将数字媒体艺术作品映射到展厅的墙壁、地板或特殊装置上，可以创造出动态的视觉效果。这些映射随着观众的移动而变化，提供一种新颖的观赏方式。艺术作品包含动态元素，如流动的水流、飘动的云彩等，这些动态效果可以通过编程实时生成，为观众提供持续变化的视觉体验。

展览的空间设计充分利用了数字媒体技术，创造了一个既现代又具有中国传统美学特色的展览环境。通过数字媒体艺术形态构成，该展览为观众提供了一种全新的、互动性强的体验方式，使得传统文化在现代语境下焕发出新的生命力。

案例图片如图 5-35～图 5-40 所示。

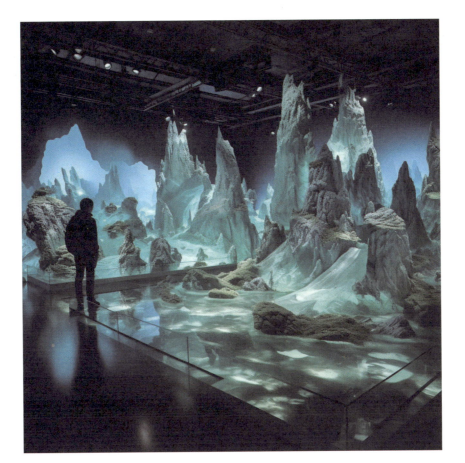

图 5-35 迷失在山水之间

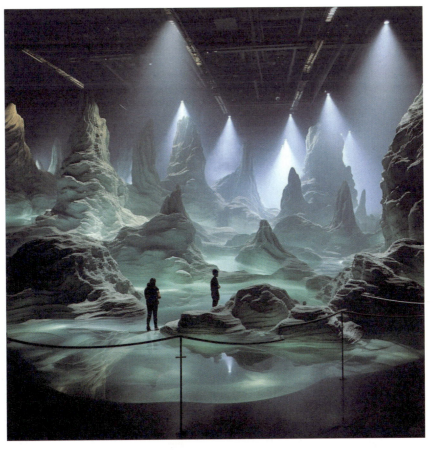

图 5-36 光线和空间的搭配

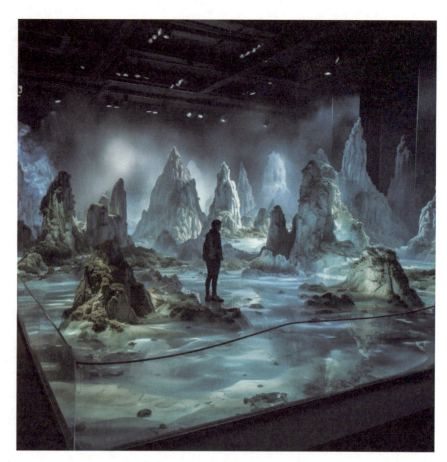

图 5-37　山水画的立体想象

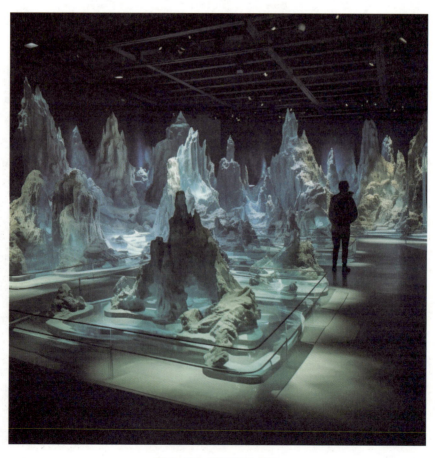

图 5-38　画卷的立体化

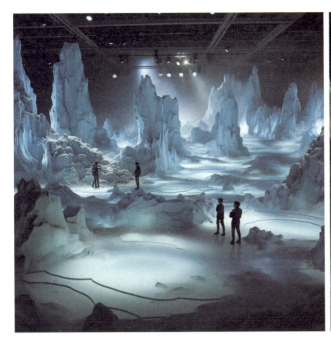
图 5-39 千里江山万座山

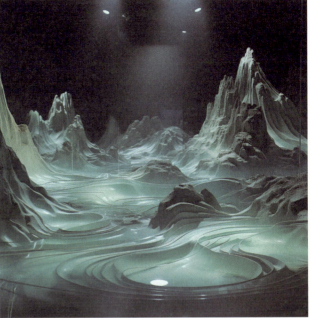
图 5-40 数字媒体的多元化应用

三、学习任务小结

经典数字媒体艺术作品赏析不仅让同学们领略了技术与创意的结合，还启发了他们对艺术与科技融合的深层思考。这些作品通常具有强烈的时代特征，反映了社会文化、科技进步和人类情感的交织。经典数字媒体艺术作品的赏析还能激发同学们对新兴艺术形式的好奇心和探索欲，鼓励他们思考如何在自己的创作中融入数字媒体技术，创造出具有个人风格和社会价值的艺术作品。在这个学习过程中，同学们不仅增长知识，更培养了批判性思维，提高了创新能力。

四、课后作业

请同学们选择一件经典数字媒体艺术作品进行深入研究。分析其创作背景、技术手段、艺术风格和文化影响。撰写一篇不少于 800 字的赏析报告，并准备 5 分钟的口头分享。同时，尝试用所学软件复现作品的一部分，以加深理解。

优秀数字媒体艺术作品展示与点评

教学目标

（1）专业能力：培养赏析数字媒体艺术作品的能力，了解数字媒体艺术的创作手法和构成技巧。

（2）社会能力：通过团队合作和讨论，提升沟通能力和团队协作能力，进一步全面认识数字媒体艺术作品的社会价值。

（3）方法能力：学习如何运用批判性思维评价数字媒体艺术作品，掌握有效的艺术鉴赏方法。

学习目标

（1）知识目标：了解数字媒体艺术的发展历程和基本种类，掌握数字媒体艺术作品的基本构成元素和创作原理。

（2）技能目标：能够熟练运用数字媒体工具进行作品分析，提升个人的数字媒体艺术创作能力。

（3）素质目标：培养良好的审美素养和创新能力，激发对数字媒体艺术的兴趣和热情。

教学建议

1. 教师活动

（1）通过展示经典的数字媒体艺术作品，激发学生的兴趣和好奇心，引导学生沉浸式融入课程主题。

（2）对选定的优秀作品进行深入剖析，讲解作品的创作背景、艺术特色、技术手段等，帮助学生全面理解作品。

2. 学生活动

（1）作品欣赏：认真观看教师展示的作品，感受作品的艺术魅力。

（2）小组分析：以小组为单位，对选定的作品进行分析和讨论，共同探讨作品的优点，理解经典数字媒体艺术作品为什么好、好在哪里；探讨作品是否有其他表现形式或进一步改进的空间。

（3）分享交流：各小组选派代表上台，分享讨论分析的成果和观点，通过小组间交流互动，进一步拓宽视野和思路。

一、学习问题导入

同学们,在艺术和设计多个领域中,我们都可以发现数字媒体艺术形态构成的相关案例,如交互应用、公共装置艺术、数字展览等。本次课我们就一起对优秀数字媒体艺术作品进行展示与点评。

二、学习任务讲解

优秀数字媒体艺术作品在其形态构成方面有许多值得学习借鉴的地方,同学们在赏析之余,要总结其中的规律,进一步掌握构成原理的本质特征。

1. 作品一:《Song of Circles 圆之歌》

(1)作品展示。

作品如图 5-41 ~ 图 5-43 所示。

(2)作品点评。

《Song of Circles 圆之歌》的作者是 Winnie Liu,该作品以圆为基础元素,通过富有韵律感的大小变化和线性分布,展现出独特的视觉效果,表达了艺术家对于空间和时间、生长和变化、连续与间断等概念的理解。

该作品通过"圆"这一基本图形的排列组合,注重形状和线条的有机结合,形成了丰富的节奏感和韵律感。虽然作品是在平面上展示,但通过圆的大小变化和分布,能巧妙地营造出空间感和层次感。

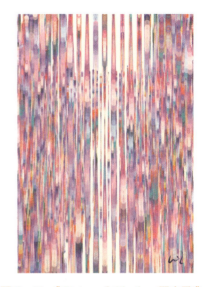

图 5-41 《Song of Circles 圆之歌》1

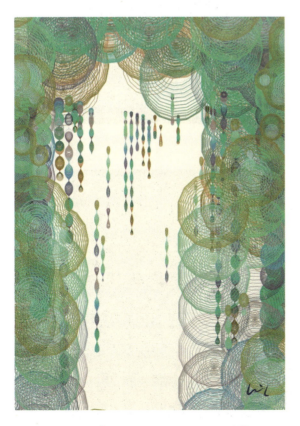

图 5-42 《Song of Circles 圆之歌》2

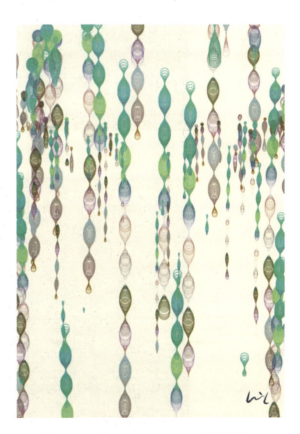

图 5-43 《Song of Circles 圆之歌》3

2. 作品二：《纹载灵境》

（1）作品展示。

作品如图 5-44 ~ 图 5-46 所示。

（2）作品点评。

《纹载灵境》的作者是"野生饭团"，该作品的主要元素是宝相花纹，宝相花纹是古人想象的产物，象征着吉祥美好。《纹载灵境》通过数字化手段，对宝相花纹进行演变和创新，使其在保留传统美感的同时，展现出新时代的生命力。

该作品作者利用 Touch Designer 软件进行生成艺术创作，将传统宝相花纹与未来感的数字生物相结合，通过动态影像的方式展示，使图案具有动态多元演绎的特点，呈现出独特的数字艺术效果。宝相花纹的运用体现了传统图案的美感和秩序感，与数字生物的结合形成了新颖的图形组合。

图 5-44 《纹载灵境》1

图 5-45 《纹载灵境》2

图 5-46 《纹载灵境》3

3. 作品三：《字来字去》

（1）作品展示。

作品如图 5-47 ~ 图 5-49 所示。

（2）作品点评。

《字来字去》的作者是杨轩。根据铁易生锈，人们通过回收生锈的铁器重新炼制来充分利用铁资源的特性。《字来字去》通过实验设计、装置设计、文字与图像处理等多种手段，展现了铁元素的生命轮回。字体装置的设计中，文字的排列和组合形成了独特的平面构成效果，体现了作者的创意和设计理念。锈蚀的铁器呈现出独特的色彩变化，暗蕴着时间的流逝，进一步丰富了作品的表现效果。

图 5-47 《字来字去》1

图 5-48 《字来字去》2

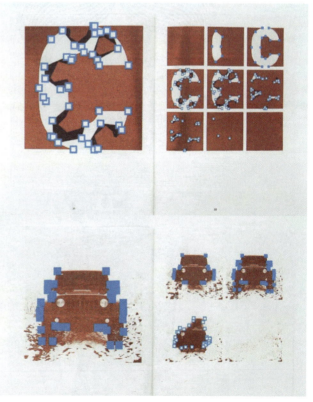

图 5-49 《字来字去》3

4. 作品四：《幻想系人物》

（1）作品展示。

作品如图 5-50 ~ 图 5-53 所示。

（2）作品点评。

《幻想系人物》的作者是珍妮利兹·诺玛，该作品将人物摄影与数字绘画艺术相结合，表现出具有抽象构成风格的画面效果。该作品极具点、线、面的抽象美感，充满艺术想象力，通过对美丽形象的变革性描绘，体现出精致、时尚的画面效果。

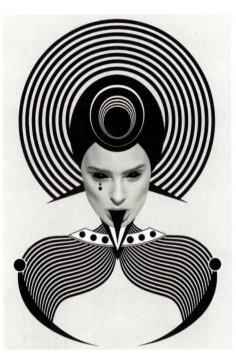
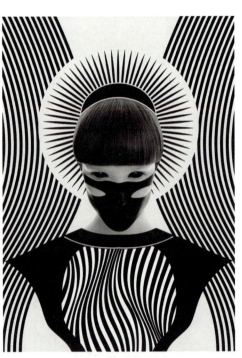

图 5-50 《幻想系人物》1　　　　图 5-51 《幻想系人物》2

图 5-52 《幻想系人物》3　　　　图 5-53 《幻想系人物》4

5. 作品五：《乡村振兴设计赋能》

（1）作品展示。

作品如图 5-54 ~ 图 5-55 所示。

（2）作品点评。

《乡村振兴设计赋能》的作者是张杰，该作品运用点、线、面的设计手法，结合数字绘画艺术，表现出充满节奏感和韵律感的抽象构成风格画面效果。该作品中的图片效果采用了类似的设计手法，彼此关联，同时又表现出一定的差异性，配合文字的表述，强化了主题，突出了中心思想。

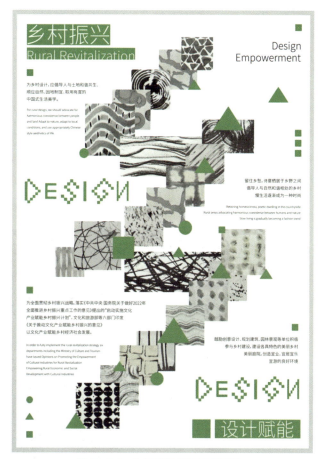

图 5-54 《乡村振兴设计赋能》1

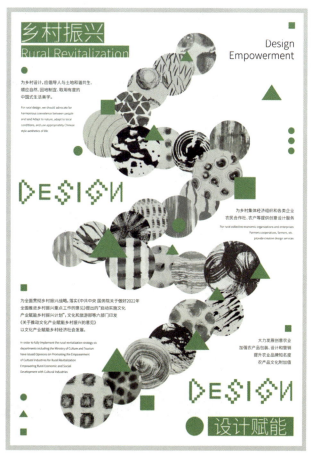

图 5-55 《乡村振兴设计赋能》2

6. 作品六：《非再生》

（1）作品展示。

作品如图 5-56 所示。

（2）作品点评。

《非再生》的作者是王芊予、张紫夕、王超，该作品将画面色彩、肌理与数字绘画艺术相结合，表现出具有抽象构成风格的画面效果。该作品中的图片效果采用了肌理变化和色彩对比的设计手法，丰富了画面的表现形式，同时又表现出强烈的视觉冲击力，极富装饰美感。

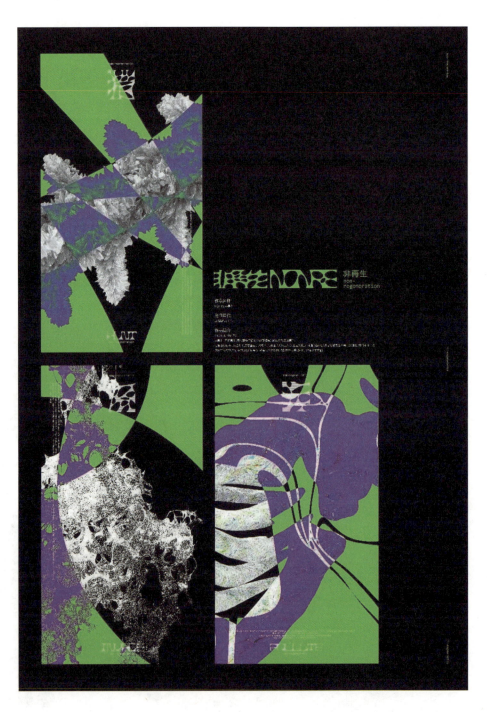

图 5-56 《非再生》

7. 作品七：《厦门文旅底图》和《泉州文旅底图》

（1）作品展示。

作品如图 5-57、图 5-58 所示。

（2）作品点评。

《厦门文旅底图》和《泉州文旅底图》的作者是 @Iam Me 榨菜，这两幅作品以独特的画风和丰富的创意，让人耳目一新，通过鲜艳的色彩和细腻的线条捕捉生活的美好瞬间，表现出地域文化特色，展现出城市的独特魅力。

三、学习任务小结

在本次课中，我们对优秀作品进行了展示与点评，同学们了解了数字媒体艺术作品的魅力。这些作品展示了数字媒体艺术在不同领域的应用，加深了同学们对数字媒体艺术的认识。从构成的角度分析，作品中巧妙地运用点、线、面的组合和变化，营造出丰富的视觉效果和艺术表现力。点的分布、线的走向和面的构成都经过精心设计，传达出艺术家的意图和情感。在今后的学习中，同学们应继续培养良好的审美素养和创新能力，积极探索数字媒体艺术的更多可能性，激发对这一领域的兴趣和热情。

四、课后作业

运用所学的数字媒体艺术知识和点、线、面的构成原理，创作一件简单的数字媒体艺术作品，可以是图形设计、动画短片或交互作品等，并说明创作思路和想要表达的主题。

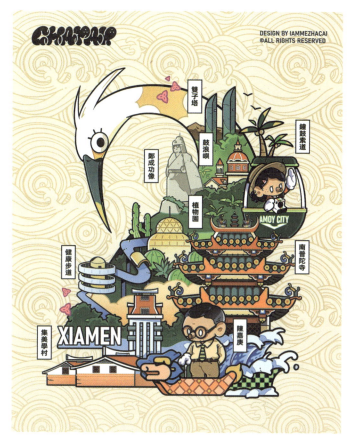

图 5-57 《厦门文旅底图》

图 5-58 《泉州文旅底图》

参考文献

[1] 马艳红．数字媒体创意设计与品牌策略研究[M]．北京：中国书籍出版社，2024．

[2] 辛华泉．形态构成学[M]．杭州：中国美术学院出版社，2022．

[3] 甄珍，李妍，许士朋．数字化形态构成设计[M]．北京：化学工业出版社，2024．

[4] 秦旭剑，徐欣，傅皓玥．数字媒体艺术形态构成[M]．北京：中国轻工业出版社，2023．

[5] 杨诺．平面构成原理与实战策略[M]．北京：清华大学出版社，2017．

[6] 刘立伟，袁德尊，许甲子，等．新媒体艺术设计——数字、视觉、互联[M]．北京：化学工业出版社，2016．

[7] 戴碧锋，梁影晖，王娜芬．设计构成[M]．2版．北京：北京大学出版社，2024．

[8] 张丙刚．品牌视觉设计[M]．北京：人民邮电出版社，2014．

[9] 孙琦．新媒体视域下视觉传达设计的发展及创新[J]．三角洲，2024（25）：111-113．

[10] 王金凤．新媒体时代下视觉传达设计发展趋势研究[J]．大众文艺，2012（10）：43-44．